U0054574

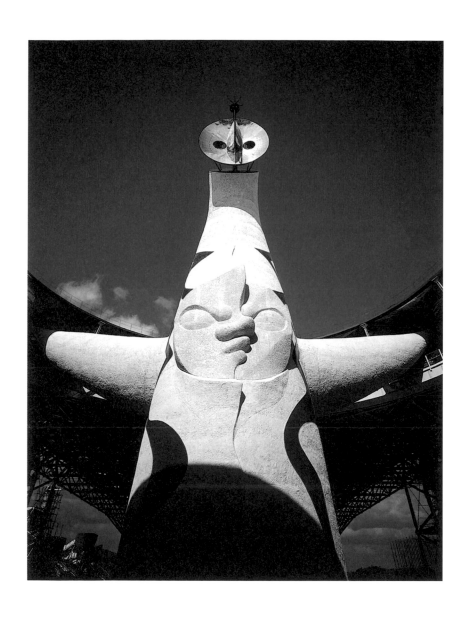

《太陽之塔》1970 年

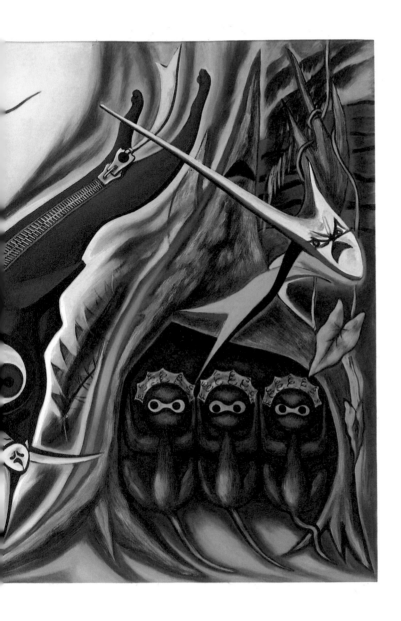

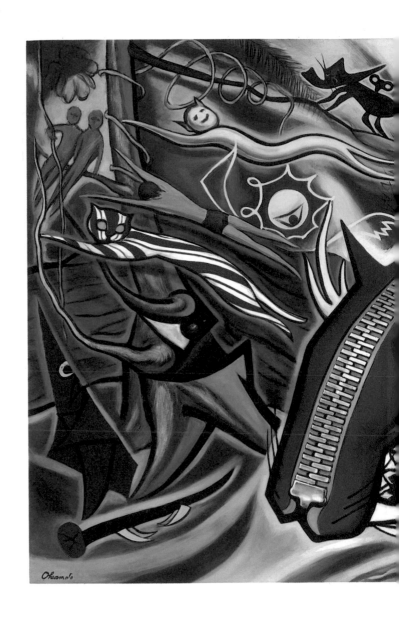

《森之律》1950 年

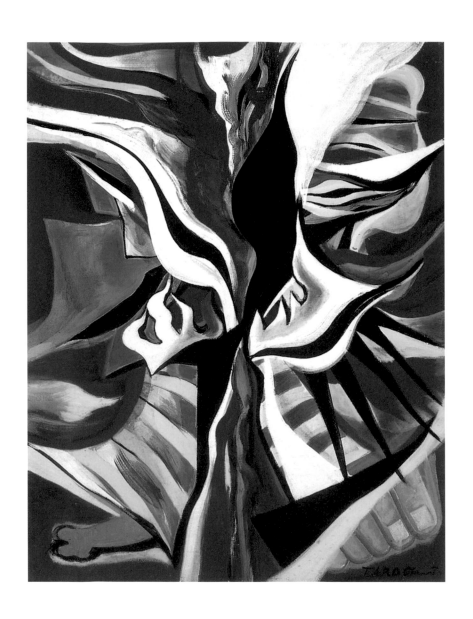

《哄笑》1972 年

今日的藝術

TODAY'S ART

藝術

TARŌ OKAMOTO

岡本太郎

曹逸冰 譯

行人文化實驗室
Flâneur Culture Lab

目次

初 版 序

在這本書裡，你應該會看到很多聞所未聞、出乎意料，甚至與常識相悖的文字。

只要認真看下去，你也許會意識到，這些才更真實，更理所當然。

我想讓這本書成為一個標識——驅散籠罩日本多年的陰霾，樹立富有創造性的現代文化的標識。

本書的內容雖圍繞藝術展開，但絕不僅限於藝術，而是與我們生活的方方面面，與生活的本質息息相關。我希望有更多平時對藝術不感興趣的人來翻翻這本書。

在書中，我會通過文字，在輕鬆的氛圍中與你促膝長談。如果你看完之後不認同我的觀點，或是有不同的意見，請暢所欲言。讓我們用更開放、更積極的態度，集眾人之智，重振我們的文化生活。

岡本太郎

一九五四年八月

第 一 章

藝術為什麼存在

生活的喜悅

藝術到底是什麼？

一提起「藝術」，大家都會聯想到「華美」、「高端」這樣的形容詞。但同時我們對藝術又似懂非懂，不知道該從哪裡著手。為什麼世界上會存在這樣的東西？藝術作品會在全世界範圍內受到高度評價，有時會成為交易的對象，藝術甚至能讓一些人無怨無悔傾注畢生心血投身其中。如此富有魅力、令人愉悅，抑或令人抗拒與絕望的「藝術」，到底是什麼呢？

有人會對這個問題顯得很有把握。可即使那些被尊稱為「專家」或「老師」的人，有時也會給出截然相反的判斷，提出完全不同的主張，天知道誰對誰錯，標準又是什麼。

一心想徹底搞清楚這個問題的人，反而會愈發糊塗。

仔細想來，就算世界上不存在藝術，就算我們對它一無所知，也能開開心心地過日子。那麼一定有人認為，藝術不過是用來裝模作樣的。從這個角度看，藝術確實有著「社會裝飾品」，甚至是「奢侈品」這一層面的屬性。

這個很簡單的問題正中本質。

在我看來，藝術跟我們每天吃的食物一樣，是人類維持生命的必需品，甚至可以說是生活本身。

但它並沒有享受到應有的待遇。現代社會的錯謬與扭曲造成了如今生活的空洞。

藝術的空虛，正是這種空洞的倒影。

每個人都只能活在當下，確信每個瞬間都有其意義，由之而來的喜悅就是「藝術」。

這種喜悅被表現出來，就成了「藝術作品」。我們就從這個角度出發，重新審視現代人的生活，與藝術的作用及價值吧。

現代人變成了零件

我剛才說過，藝術歸根到底是生活本身的問題。對普通人而言，生活就是靠工作維持生計，再利用閒暇時間適當娛樂。娛樂活動充其量是看看電影、職業棒球、職業摔跤、拳擊，或是郊遊、泡溫泉這樣的消遣。到了第二天又得重新抖擻精神，投入糊口的工作之中。這大概就是正常、普通的生活。

誠然，為了滿足社會生產的需要，人們每天都要做各種各樣的工作，製造各式各

樣的東西。可我們真能品嘗到「創造」帶來的充實喜悅嗎？「為了工作而工作」才是大家的真實感受，不是嗎？

隨著生產力的提升，社會分工日益細化，社會性的生產本身也慢慢和原本與之相伴相生的「創造之樂」割裂開來。上文提到的狀況就是這樣產生的。工作完全為生活服務，無論你願不願意，都不得不工作。人彷彿變成了機械的一部分，像齒輪一樣，失去了目標，只能在工作中一刻不停地轉動著。

有人聽說過「自我異化」的說法嗎？

隨著社會的發展，每個人都像零件一樣發揮著作用，迷失了目標，更看不到整體。人們離生活的本質越來越遠，連感知的能力都漸漸丟失。這就是「自我異化」。

銀行櫃員清點的是自己一輩子都不可能有機會使用的成捆大鈔；女白領在給從沒見過的商品登帳……世界持續運轉，但與自己無關。

一天二十四小時中，我們花最多的時間在單調乏味的工作中，在迷失自我的狀態下渾渾噩噩度日。

很多人似乎看透了人生，以為工作就是為了混口飯吃，不過是在用自己的時間換錢罷了。然而，自我異化毒素的侵蝕遠比我們以為得更深，也更廣。

當生活淪為社會義務，我們就失去了主觀能動性。每個人的創造欲都受到了壓抑，

每個人都在想方設法尋找發洩的出口，卻找不到合適的管道。

快樂卻空虛

讓我們將視線投向業餘時間的消遣和興趣愛好，它們已經逐漸演變成了現代人的人生意義。

我們的生活中完全不缺消遣，消遣的形成也愈發多樣。但不可思議的是，消遣的手段越豐富，人們的心靈就越空虛。無論放鬆還是娛樂，如果無法讓人得到真正的滿足，無法讓人內心充實著閃耀的生命力，無法讓人感受到活著的價值，就不算是嚴格意義上的消遣，無益於能量的積累與再生。

舉個身邊的例子。比如去現場看職業棒球比賽，就是一種很不錯的消遣方式。選手在關鍵時刻打出了全壘打，或是做出了令人驚豔的防守，在場的觀眾都會情緒高漲。

看完這樣一場比賽，心裡自然暢快。

但問題在於，看棒球就是你的人生意義嗎？

棒球比賽與人的本質沒有任何關係，你也並未為那記全壘打出一點力。現場觀戰固然能帶來感動，可你終究是個「觀眾」而已，更不必說只是看電視轉播。棒球比賽是

別人在打，你本沒有參與其中，因此，「自我」終歸還是缺失的。就算你察覺不到，空虛也會在不知不覺間沉澱、堆積在你的心底。

為了讓自己快活，你才去觀賽，卻在享受比賽的同時受到了傷害。這種傷害，就來自於難以名狀的空虛。

你恣意玩樂，其間似乎也很開心，但空虛還是如影隨形。若無法感受到源自生命的、天然的喜悅，內心就無法得到滿足。就算你沒有意識到，心底依然會有這樣的渴求。

一旦找到了「感覺」，健康的生活樂趣就會自然而然地噴湧而出。

重拾自我的激情

每一天、每個瞬間的自我放棄、不合情理、無意義與荒唐。

社會越是發達，這樣的矛盾傷口就越大，大到讓人絕望。

我要再次強調，大多數人都放棄了掙扎，學會了隨波逐流、得過且過。每個人小時候都覺得人生是很美好的，都幻想過自己長大後的模樣。可是長大後，發現每一天的生活好像都不是自己想像中的樣子。於是開始著急：我的人生不應該是這樣！不過，能察覺到這個困境的人往往極為敏感、誠實。大多數人甚至不會產生這樣的疑問，習慣於

在麻醉中自欺欺人。

迴避問題，不著手解決，人心就會在慣性下撕裂，不相信自己，也不相信他人。

提不起幹勁，無精打采，同時愈發焦慮。

買一台冰箱或一輛車都能讓生活更快樂一些吧。但依靠這樣的外在物質是無法充實自我的。我們不能被外在牽著鼻子走，而應該牢牢把握自己的生活，抓住生存的力量。

也就是「創造自我」。

那麼，到底要怎麼做呢？

我想，藝術的意義就在於此，且聽我慢慢道來。正因我們置身於現代社會，藝術才顯得尤為必要，有著分外重要的作用，值得我們去關注。

用一句話概括藝術的作用，那就是激發重塑自我的激情。現代人的不幸、空虛、異化和其他種種負面情緒，都會在這一點上化作能量，噴湧而出。力量或才能不是最關鍵的，就算力量微小，也能在無力的狀態下表現出全身心的感動，由此讓觀者去觸碰人生意義。

這是為拾回自我而進行的最為純粹，也最為激烈的行為。以象徵性的方式呈現人性的完整──這是今日的藝術被賦予的使命。

欣賞藝術的方法 —— 你是有成見的

儘管常有人抱怨：「近年來的畫作真難懂，都看不出畫的是什麼。」事實上，在歷史的長河中，藝術從未像今天這樣深入地切入我們的生活。

「藝術」在以前是非常高端的東西，專屬於特權階級與專家，人們也不認為它應該是人人都能理解的。直到今天，藝術終於打破了這一界限，開始廣泛滲透到本來和藝術無緣的普通人的生活中。

這正是現代社會開放性的體現。今日的藝術通過創造全新的形式，找回了人類本質的喜悅，獲得了前所未有的自由與力量。

可惜還是有很多人深受舊有觀念的束縛，認定藝術就是艱澀難懂，從而敬而遠之，覺得藝術和自己無關。其實今日的藝術就是人的生活本身，是人生意義之所在，許多人無法意識到這一點，讓我著實焦躁。

想必是「畫就該這樣」的成見根深蒂固，以致大家無法專心、真誠地欣賞作品。

人們總是在不知不覺中成為舊習慣的俘虜，忘記反思和批判。

也許你覺得自己的判斷足夠誠實，或者從未思考過什麼是藝術，自然談不到什麼偏見或成見。可是在每個人成長的過程中，用眼睛看到的一切，用耳朵聽到的一切，都

會漸漸成為知識儲備與教養，會有助於我們理解認知事物，同時也會削弱用靈魂感知事物的能力。依據常識和慣例認知事物——不客氣地說，就是一種通俗而功利的人生觀。這樣的人生觀往往會讓我們失去心靈的純粹。要是人生觀形成時接受的教育落後於時代，那就更糟糕了。

因循守舊、食古不化是萬萬要不得的。我們絕不能自滿，應當不斷面對新的問題，超越過去的自我，保持精神的活力與新鮮，否則雜質和汙垢會在不經意間讓你閉目塞聽，動彈不得。

比如，很多人從小就被灌輸了「花兒很美」、「富士山很壯觀」這樣的觀點，以致一聽到「花」，甚至不會正眼看那朵花一眼，就下意識地說「好美」。簡直像在對暗號，有了上句就一定要接下句。同理還有女孩子身上的花衣服，她們並不在乎圖案是否真的美，也不管配色是否和諧，只要帶花，就是好看的，就要穿上身。這只是一個簡單的例子，在後面的章節中，我會深入剖析這種現象，事實要更複雜難解。

藝術鑑賞不像和鄰居打交道，也不是某種所謂的「處事原則」，而是必須抱著一顆純粹的心，靠直覺去感受。所以藝術鑑賞的第一步，就是把心靈的汙垢清除乾淨。藝術不是聽來的，也不能靠別人教，只能靠自己去摸索發現，要把它看成與自己相關的一部分，這樣就能自然而然直接地與藝術產生關聯和碰撞。我不會在這本書裡向大家闡釋藝

術。我一貫主張藝術沒辦法教，沒有比教藝術的學校更荒唐的東西了。藝術本是每個人與生俱來的激情與欲望，只是被幾層厚重的罩子蒙住了而已。我只能和大家一同思考卸下罩子的契機與方法，幫助大家掀開那些罩子。之後就各憑本事，自由地欣賞藝術吧。

到時候，你一定會發現「不懂藝術」這件事有多麼荒謬。藝術關係到每個人自身，甚至可說是生活本身，絕不是與自己毫無關係的。

「我總覺得這些年的畫有點莫名其妙」「我可搞不懂什麼藝術」……把這些話掛在嘴邊的公司職員、老師、郵差或是蔬果店的員工，一旦意識到其實自己也是藝術家，便會恍然大悟：「什麼啊，原來藝術不過如此啊！」原本以為深奧難懂的東西，便會像種在土裡只看到葉子就知道種的是蘿蔔了。

每個人都是天生的藝術家，都是天才。我們只是被塵埃遮蔽了雙眼，看不清自己的真正面貌。總而言之，捨棄那些將「現在」變得毫無意義、將「生活」變得淡而無味的贅物，才是當務之急。

道理很簡單，人人能懂。問題在於，讓心靈蒙塵的到底是什麼？我們又該如何清除？

在接下來的章節中，我會把問題逐一呈現出來，從多個角度，來粉碎那些混有雜質的固有觀念。

希望大家能在這個過程中獲得藝術層面的自覺，把生活的喜悅與自由牢牢握在手中，明朗自信，以全身心面對現實，跨越難關，讓心靈更加堅強，讓視野更加開闊。

第 二 章

所謂「不懂」

無論做什麼事，都要從把它「搞懂」開始。要是什麼都「不懂」，就根本沒辦法著手，更不可能進入下一個階段。

近年來惹人非議的畫作，往往都是無法在瞬間憑以往的常識與經驗來評價和判斷的作品。圓形和三角形等幾何形狀的堆砌，潑灑了汗漬狀痕跡的模糊筆觸，滴幾滴顏料到畫布上，或是雜亂無章的線條、漫無邊際的夢幻場景，甚至類似於毫無美術細胞的孩童的塗鴉……很多人覺得「這樣的畫，我看不懂啊」。

可藝術根本不存在「難不難」或是「懂不懂」的問題——這樣的誤會是愚蠢的偏見導致的。要理解現代藝術，就讓我們從這一點聊起吧。

「八字」文化

符號的魔法

大家去日式餐廳或古樸民宅時，不妨仔細觀察一下。屏風、紙門、門簾、香菸盒、蒲扇這類工藝品的邊角處，總是刻畫著八字形的花紋（不過近年來好像不太多見了）。

那麼，你可知道這種八字花紋代表的含義？

是富士山。日本人看到這樣的花紋，該不會歪著腦袋嘟囔「看不懂」吧。也許有讀者會說：「廢話！八字一直是富士山的象徵啊，這有什麼好討論的……」可是仔細琢磨，你便能意識到其中的微妙之處。

我們不能通過八字紋感受到富士山所特有的氣息。它無法讓我們聯想到高聳的山峰，也沒有體現出富士山獨特的美感。抱怨現代畫難懂的人不在少數，可八字紋不也是這樣嗎？然而，沒人會為八字紋費神或抱怨難懂，這不過是因為大家都知道它的象徵意義。

也就是說，八字紋不是「畫」，而是一種符號或暗號。八字紋即富士山即好的事物。我們都認同這個等式，理解起來十分順暢，毫無障礙，僅此而已。可我們到底看懂了什麼呢？

如今，不會有人因八字紋缺乏內涵而耿耿於懷。因為它只是一種約定俗成的形式，照慣例存在於一些特定場所。相反，卻會對那些在現實生活中產生強烈衝擊，帶來切身感受的作品（比如現代畫）產生疑問，過分關注「要怎麼理解它」。當然，我們也沒必要在餐廳走廊裡品味藝術帶來的感動，所以對符號的認同看起來也無可厚非。不過讓人頭疼的是，人們往往會把這種符號和藝術混為一談。

八字紋只是個具有一定典型性的例子，在繪畫的世界裡氾濫，與它異曲同工的形式其實比比皆是。

鯉魚躍龍門圖也好，竹雀圖也好，還有松樹、老虎、不倒翁⋯⋯這些經常出現在壁龕中的題材、形式看似越來越複雜，但實際上與八字紋並無多大差別，不過是些符號。只要建的是日式房屋，無論是否有實際需要，都會照慣例做一個壁龕，再照慣例，把充滿這些符號的掛軸掛進去。如此一來，才會覺得家裡像個樣子，夠氣派了，壓根沒考慮過「鑑賞」的問題。

裝飾家居環境的出發點，並不是「自己喜歡」或「想要」，而是面子和排場；生活不以自己所處的現實為基礎，而是受慣性和缺乏實質意義的約定俗成所驅使。這種用符號取代真情實感的氛圍，就是封建時代日本令人絕望的形式主義。天知道它讓生活貧瘠了多少。我將其戲稱為「八字文化」，其中最具代表性的，就是尤其適合掛在壁龕裡的日本畫。它當然不符合當下現代人的生活方式與態度。萬幸的是，人們近來似乎已將這種書畫劃入了「過去」的範疇。那麼是不是這個問題就能慢慢得到解決了呢？果真如此就好了，無奈事情沒這麼簡單。「八字文化」在我們意想不到的地方，留下了難以消除的影響。就連藝術色彩濃厚的油畫，也面臨完全相同的問題。

今日的「八字」藝術

「現代藝術就是莫名其妙的東西，那根本就不是畫！」——越是這種義憤填膺的人，好像越能安心地欣賞靜物畫、風景畫和裸女畫。可仔細琢磨一下，我們就會意識到其中有著常常被人忽略的怪異之處。

好比靜物畫，畫的都是「隨意」擺在桌上的蘋果之類的物品。擺得整整齊齊是不行的，一定要像塞尚畫的那樣隨意，否則就沒有價值；風景畫要有典型油畫的感覺；裸女要身纏華麗的織物，躺在古樸的床鋪或椅子上⋯⋯在一些人眼裡，只有這樣的畫才是「油畫」。

這未免有些太過荒唐。你的桌子上總會故意擺上好幾個水果嗎？你的母親和姐妹總是一絲不掛地躺在家裡嗎？

上面提到的這些，原本是歐洲十九世紀的自然主義題材，也是油畫最初被引進日本時的題材。從明治、大正到今天，幾十年過去了，人們還毫不厭煩地盲目重複。以裸體畫為例——西方建築有很高的私密性，只要走進房間，關上房門，那就是一方只屬於自己的天地，連上帝都無法窺見。因此，炎熱的天氣裡，人們的確是赤身裸體的。戀愛的祕戲，

這些畫取材於歐洲的市民生活，在當時具有一定的時代與現實意義。

也是奔放的肉體盛宴。換言之，裸體畫是一種基於日常生活的藝術題材。

眾所周知，歐洲人崇尚肉體美的傳統，可以追溯到古希臘與古羅馬時代。奧林帕斯的眾神自不用說，競技者那健美的肉體，就是美與德的典型。後來，禁欲主義隨著基督教的興盛深入人心，人們開始厭惡、鄙視肉體，視肉體為罪惡的陷阱。在歷時千年的蔑視肉體的時代之後，歐洲迎來了文藝復興。這場運動意味著古典文化的復興，也謳歌了人世間的生活，欣賞和讚美豐盈肉體的開放風氣，再度占據主流。這一時代的傑出藝術家──比如波提且利、達文西、米開朗基羅等都表現過健美豐盈的裸體，開創了往後西方裸體藝術的傳統。

可日本的情況完全不同於歐洲。無論是屏風還是拉門，都能被人悄悄拉開；稍不留神，紙上就會出現裂縫和破洞。也許就是這一點，讓日本人的生活變得狹隘了。人們時刻都要擔心周圍的視線，畏首畏尾；窺探別人的隱私，找到一點把柄就大做文章。對日本文化來說，或許破洞和裂縫才是宿命。這樣的生活充滿了危險，對女人來說，即使知道只有自己在家，或不遠處出了什麼事，街坊鄰居都跑去看熱鬧，她們也不敢脫光了衣服躺在屋裡，行房時也要時刻顧忌他人耳目。當然，對日本人而言，「裸體」也是現實的一種，可日本並不具備裸體畫所呈現的生活樣態。

綜上所述，完全不加思考地照搬生活中並不存在的題材，還誤以為那就是自然，

就是寫實主義，實在有些可笑。

自然主義的源泉，實質上是否定十八世紀之前西歐脫離現實的貴族文化的精神。

高舉寫實主義大旗的法國著名畫家居斯塔夫·庫爾貝說過：「美就在自然中。它是現實的，並在現實的基礎上，以各種形式被人所發現。」因此，他沒有像以前的畫家那樣，在畫布上描繪神話故事，或是貴族、英雄的榮耀這種人為的、脫離大眾生活的東西，而是把視線聚焦在現實生活中隨處可見的尋常題材（圖1）。印象派畫家也如實呈現了人們身邊的自然美，並沒有把美「神祕化」。他們畫的是隨意散落在桌上的蘋果、平凡的風景和普通女性的裸露（圖2）。這種自然主義與十九世紀市民階級爭取自由的歷史是並行的，將反叛的精神寄託於藝術之中。所以，這些畫家的作品有著能夠打動人心的時代意義。

日本在明治時代首次引進了這樣的西洋畫。不難想像，當日本的畫家用完全不同於日本畫的新技巧，描繪靜物和風景的時候，他們一定深受感動。後來，黑田清輝等畫家創作了日本第一批裸體畫，一時間引起滿城風雨。他們把被打上「無用」、「淫亂」且「不潔」等道德標籤的裸體畫，上升到了藝術的高度。讓人們從畫家的大膽嘗試中，體會到解放肉體的快樂。這種自由的感覺與內心的感動，與藝術息息相關。

隨著時代的變遷，二十世紀的自由精神已經有了新的方向，也須更積極地去面對

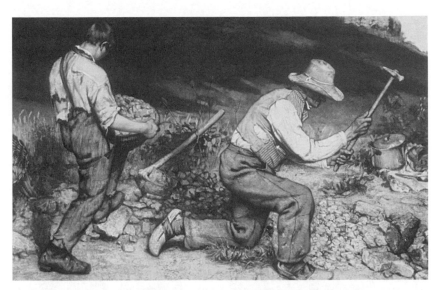

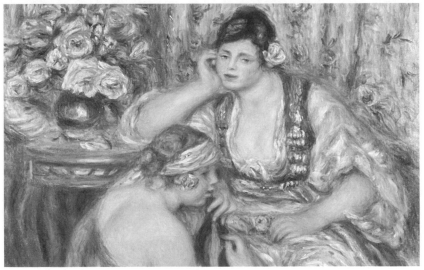

上｜圖 1　庫爾貝《採石工》1849 年

下｜圖 2　雷諾瓦《音樂會》1918 ～ 1919 年

第二章

新的命題。在這樣的時代背景下，繼續亦步亦趨地跟在一百年前的標準後，根本算不上是藝術，也不可能打動人心。然而，八字紋變得越來越精巧，並加入了一些看似深奧的元素，以至於鑑賞者、評論家甚至創作者都輕易認為那就是藝術。他們反而覺得這樣空洞、脫離現實的東西是「美」的，是「嚴肅」的。

山水畫也是一樣。呈現在畫紙上的一定是古色古香的中式風景，留著長鬚、手持長杖的仙人在奇石怪岩間悠遊（日本若有這樣的山石，恐怕早就在地震中崩塌了）。這也是我們從沒見過，完全脫離現實生活的畫面。可是長久以來，這樣的畫作歸然占據著我們的壁龕。其實這歸根到底還是「八字」造成的鬧劇。它們不過是一種符號，代表著「這是一幅畫」，與藝術毫無關聯。乍看態度謙虛，沒有過分突出自我，但實際上卻舉著傳統的大旗，帶有封建社會的功利主義色彩。無聊而脫離本質的生活與它的非藝術性，彷彿陰暗、厚重、無邊無際的煤煙，籠罩日本全境，令人絕望。是到了該和「八字文化」訣別的時候了。再粗俗、再難看，我們也應該從自己的實際生活出發，持守內心，一步一步踏踏實實前行。

請大家以誠實的態度，重新審視自己的內心世界。姑且不提那些狂熱的愛好者，每個立足於現實生活的人都該問問自己：看到那些落後於時代的老套東西時，心靈會不會受到震撼？會不會產生感動？會不會由此聯想到更多？

看不懂的畫作之魅力

抽象主義

我們還須從另一個角度，對「懂不懂」的問題探討一番。

假設你去看了一場畫展。看到描繪富士山或美女的畫作時，你不會產生任何疑問，只是覺得「啊……真漂亮」。可當看到一幅「莫名其妙」的畫時，就會自言自語道：「這是什麼東西啊……」還會下意識地停在那幅畫前。離開展館之後，後者反而會給你留下更深刻的印象——大家是否有過這樣的經歷呢？

在街上與美女擦肩而過，當然令人愉悅。可走出十幾步後，就會把美女忘得一乾二淨。同理，漂亮的風景畫也不會在我們的記憶中停留太久。

那些所謂「不知道畫的是什麼」的現代畫，反而能在新時代的人心中激起更多的熱情與共鳴。這不是什麼牽強附會，正因現代畫貼合現代人的生活，才能如此強而有力地流傳開來。

不漂亮，看上去也不精緻，教人看不懂。如果這樣一幅畫是真正的傑作，那麼就

算「不懂」，你的心也會在看到它的那一瞬間打開。很多人都發現，欣賞過乍看之下不

可思議的畫作之後，原本可以安心欣賞的普通畫作反而顯得無聊了。其實，藝術對生活

的影響宛如一種強大的「物理力量」，只是大家往往都沒有意識到。不知不覺中，藝術

會改變你看待事物的方式，會顛覆你的人生觀與情感。過去受常識與既定思維的影響，

你從未對周遭環境產生過絲毫懷疑，可是在某一刻，身邊的尋常物品會突然綻放出耀眼

的光芒，而你只是誤以為自己「看不懂」，實則早就觸碰到了藝術的本質。

讓我們更加具體地思考一下現代藝術。根據發展歷程，我們可以將它大致分成兩

種風格——抽象主義與超現實主義。先從抽象藝術講起吧。

抽象畫不同於以往的繪畫，完全沒有描繪自然的形態。畫面上只有幾何學的圓形、

三角形、矩形或是無法用語言表述的各種形狀，以及縱橫交錯的線條。用色也同樣自由，

擺脫了「蘋果是紅色」或「樹木是綠色」這種說明性的意味。

仔細想來，與自然的訣別，其實也在一定程度上脫離了現實生活。也許有讀者會

覺得，這和前文所說不是相互矛盾嗎？實際上，抽象畫中存在充分的生活的必然性。且

與以往的繪畫相比，摒除一切約定俗成，完全自由的抽象畫可以用「無前提」這

聽我慢慢講來。

三個字來形容。如果畫上是暗香浮動的玫瑰，是嬌嫩欲滴的美女，是讓人想悠遊其間的風景，那就是一幅優秀畫作了嗎？這樣的評判標準與作品的藝術內涵毫無關係。就像旅遊景點的明信片一樣，照片本身可能相當無趣，但它們能引發人們的遐想，讓思緒在想像中的風景裡馳騁。而畫面中的內容逼真與否、技法如何，並不是藝術層面的問題。

撇開這些無關繪畫本質的條件，純粹通過畫面元素（顏色與形狀）的合理安排與呼應，來創造出純粹的、令人感動的美──這就是抽象畫的目的。因此我們也可以把它稱為「純美術」，至於「我不懂畫的好壞，但畫裡的女孩讓人心動」、「畫裡的蘋果看起來可口極了」……這種令人垂涎的聯想，恐怕是超出了抽象畫的能力範圍。

也就是說，抽象畫本不存在「畫的是什麼」、「畫的東西有什麼意義」這樣的問題。藝術不是猜謎。我們不需要對作品作多餘的解讀，只要抱著開放的態度，讓靈魂與畫面激烈碰撞，獲取最直接的感動就夠了。請大家摒棄一切偏見，關鍵在於：你喜不喜歡，有沒有被作品深深打動。

超現實主義

另一種情況是，你能看懂畫的是什麼，卻不知道畫家為什麼要用那麼奇怪的表現

手法。比如畫面上散布著很多形似拉鍊的東西，天空中飛舞著神似野獸的人臉和身體，或者是幾近融化、扭曲的時鐘……簡直像夢中的情景，完全不符合現實邏輯。這就是所謂的「超現實主義」風格。

「荒唐透頂」、「瘋了」、「那也算是畫嗎」……有人瞧不起超現實主義，也有人認定畫中暗藏玄機，有著深刻的含義與思想，於是費盡心思尋找線索。

超現實主義的目的可說是澈底的質疑，試圖剝開理性、道德、美等種種浮於生活表層，會隨時代與場所不斷變化且沒有規則標準的東西的虛飾，試圖挖掘出隱藏在人性最深處的本質。

簡單來說，超現實主義想把那些不會受常識與八字文化約束的、人類原原本本的欲望和感動，如實展現在作品中。因此，超越美、理性與道德就是超現實主義者的信條。

超現實畫與抽象畫相反，站在不合理、反美學的立場上。

這一流派的創始人安德列・布列東曾說：「超現實主義就是無意識的描繪。」即「通過口頭、書面或其他方法，表現思維的實際運作。是不受理性、美學或道德觀念妨礙的思維表現」。

舉例來說，即使只是簡單地畫一條線，也會受到各種雜念的影響。仔細想來，要心無雜念、誠實、自然地畫一條線，其實是很難的。「我一定要把這條線畫好」、「這樣

今日的藝術

36

的形狀更好看」、「著名畫家就是這麼畫的」……諸如此類的念頭都會影響到我們，甚至
在不知不覺中成為一種習慣。各類常識與固有觀念時刻支配著我們的心靈，就連畫一條
線這麼小的事，都要跑出來參一腳，妨礙我們真正獨特而純粹的表達。

許多線條組合在一起，匯成了形狀，或是被賦予了意義、思想等更為複雜的東西，
那要保持純粹就更難了。因此我們一提筆，就會畫出俗套的形狀，或是只模仿到了別人
的皮毛，或是參考了某個原型……甚或失去創作的欲望。真是要命。誠實又敏感的人碰
到這種情況，甚至都會開始厭惡自己。

為了掙脫固有觀念的束縛，堅定的意志與行之有效的方法必不可少。超現實主義
者為了去除「雜質」，進行了種種嘗試。之後，他們在夢境與瘋狂的世界中，發現了比
常人更純粹的人類樣貌和精神生活的本質。

奧地利精神病學家西格蒙德・佛洛依德的精神分析理論，彷彿為超現實領域帶來
了光明。被常識、固有觀念和處世之道困住的人，多多少少都會無意識地粉飾表面，壓
抑真我。藝術應該就誕生在描畫對象卸下不自由偽裝的時刻。好比在夢境世界，成年人
也能天真無邪地悠遊在想像之中。這時，常識的壓制會出現縫隙，潛藏在心底的真實欲
望與畫面，就穿過這些縫隙，浮出表面。像這樣連自己都不完全瞭解，卻存在於內心深
處的意識（精神分析學中稱之為「潛意識」），比存在於被社會規則和常識強行扭曲的意

識層面的東西更真實。所以，直接表現出人的深層意識，才是更純粹，也更準確的藝術表現。超現實主義不僅限於夢境或瘋狂的世界，它們會通過各種技術，通過意想不到的組合，構築新鮮的劇本。換言之，超現實主義追求的是人類本能中的非合理性。

因為超現實主義不合現實邏輯，就認為它無聊、胡鬧，這樣的言論是絕對站不住腳的。人類精神的根源，就在其非合理性中。

無法用邏輯解釋的神祕形象與故事，無時無刻不在滋養我們的靈魂。《一千零一夜》、《灰姑娘》、《竹取物語》、《桃太郎》……這些故事為兒時的我們鋪就了通往繽紛夢境的道路，在長大成人後，也依然支撐著我們的精神世界。故事中的南瓜會變成黃金打造的馬車，竹節裡會出現美若天仙的公主，還有阿拉丁的神燈與飛毯……正因為它們都是不合常理也不合邏輯的超現實形象，我們才會深受感動。

支撐起所有民族文化的神話與傳說，都是非現實的；各種各樣的妖怪魔物，都出現在長久流傳的、超乎想像的夢幻故事中。

看到有十一張面孔的佛像，或有一千條手臂的觀音，我們不會因為「不合邏輯」而憤慨，反而覺得很美、很神聖。這樣的藝術作品表現出了人類精神的極致，比普通的寫實更有力地戳中我們的內心。

那麼看到同時代的人創造出新的超現實作品時，我們為什麼要去吹毛求疵，糾結

於能不能看懂呢？這樣的擔心是多餘的，因為它們比遠古的故事更具現代性，也更貼近藝術的本質。不套用過去的已有形象，憑藉豐富的精神力量，創造屬於自己的全新的神話與傳說——這才是藝術，才是生活。我們應該甩掉看到現成的東西就輕易認可的思維慣性，懷著堅定的意志，不斷創造新的神話。

為了方便理解，我將新藝術明確分成了抽象主義和超現實主義這兩種進行了簡單講解。當然，很多作品是介於這兩者之間（無論是形式層面，還是內容層面），不能被簡單粗暴歸類的。

鑑賞與創造的追逐

在本章最後，我想與大家探討一下另一種情況：不是完全看不懂，而是不知道該如何判斷它是不是一幅好作品，或者說無從判斷作品的價值。

很多人都覺得自己分辨不出藝術的好壞，其中還有不少人為了提升自己的鑑賞能力，聽很多講授，翻閱指南、講解類圖書，付出了巨大努力。然而，越是往腦子裡填塞各種各樣的知識，就越是容易被知識牽著鼻子走，反而迷失了最重要的「自我」，變得

越來越糊塗。一旦失去了自我，再怎麼學習，再怎麼增加知識儲備，都無法理解事物的本質。好比這本書，要是有讀者期待我對現代畫做一番講解，那恐怕是要失望了。如我之前所說，本書絕不是鑑賞類的「指南」。藝術本就無「教」和「學」之類的概念。我只是想通過這本書，激發出潛藏在大家內心深處的、自己都尚未察覺到的藝術感悟力。

這是我寫作本書的初衷。

常有人在看到一幅畫作後如此感嘆：「真不錯啊，雖然我看不懂……」很少有人這樣評價小說和電影，但碰到繪畫和音樂，這種說法出現的頻率就很高了。當然，說這話的人可能是在謙虛，也可能是在用反話炫耀，而無論哪種情況，這話都毫無意義。

我們在覺得作品好的那一瞬間，就已經懂了好的一部分內容，完全沒有必要為了其他沒弄懂的部分擔心。

無論何時，我們都要用自己的雙眼誠實地欣賞作品，這是前提。只要能有所發現，這個「發現」就是「價值」。畫作不是謎題，我們不是為了尋找隱藏的答案才去看畫的，應該抱著坦誠的心態，勇敢地與作品碰撞，擺脫過去的經驗，不斷提升感悟的能力。如此一來，你也許就會發現，原本覺得很好的東西其實很無聊，原本沒什麼興趣的東西，反而更能點燃激情。即使作品不變，當欣賞的人越積極，越有熱情，就越會對作品的深度與高度有深刻的理解。

傑出的藝術家都會靠著堅定的意志不斷開拓進取，不斷進行新的創造。當然，我們無法基於已有的常識迅速鑑別他們的作品，只有大膽捨棄固化的觀點，不懂困難，抱著超越對方的積極心態，才能做到真正意義上的鑑賞。你以為自己很懂，殊不知新的藝術創造已經走在了你的前頭——這樣的情況並不少見。也就是說，創造與鑑賞始終處於你追我趕的狀態，而它們的價值，正體現在飛速前進的過程之中，所以藝術是不能用一成不變的思維去理解的。

我們沒有必要因為虛榮裝出一副很懂藝術的樣子，也不能因為看不懂，就草草認定自己沒有鑑賞能力，悲觀地認為藝術與自己無緣，從而對它敬而遠之。

許多年前，我曾為東京日本橋的高島屋百貨公司設計過櫥窗。櫥窗共有八個，每個都有不同的主題與特色。

我讓嬌媚的假人梳起月代頭，讓金魚在裸女周圍游動，讓一個穿著馬鈴薯做的裙子、有一對白蘿蔔做成的胸脯、用笆籬當臉的太太和老鼠搏鬥，還讓一個人渾身上下噴湧出無數條手帕……如此異想天開的設計，再加上百貨公司地處鬧市，櫥窗一公開，就吸引了大量行人駐足。

公開展示的第一天下著雨，但櫥窗周圍還是擠滿了人。商人模樣的中年人、提著購物籃的主婦、孩子和老婆婆……大家撐著傘，嘟囔著「什麼東西啊，看不懂」、「好奇

怪啊」，卻遲遲不願離去。有人一臉無語，也有人面帶微笑。

他們都不是會特意去畫展的人，大概也從未對藝術進行過多少思索。可正因為如此，才能坦率地接觸藝術作品。他們是真的以為自己「不懂」，可要是真的不懂，又怎麼會撐著傘，在雨中站上二、三十分鐘呢？換言之，他們在生活層面是懂的，也在活力十足地吸收新時代的感動。嘴上說「不懂」，卻在內心深處覺得作品有趣，笑得前仰後合。能在百貨公司這個最大眾的場所完成創作，為這些人提供與藝術親密接觸的機會，我深感榮幸。

我還在東京池袋站前廣場的中央，搭建過一座慶祝聖誕節和元旦的巨塔（命名為「Merry Pole」）。它有三十米高，形似樹木，彷彿有生命一樣。彩色的窗戶形狀各異，朝外敞開，一到晚上就閃閃發光。

要是把這件作品送去展覽，掛上「雕塑」的標籤，肯定會有很多人直呼「看不懂」。而放在人頭攢動、貼近現實生活的地方，反而更容易被直接、不加思索地接受。因為它凸顯了藝術的本質，充滿節日的歡樂與喜悅。

今日的藝術

第 三 章

何謂「新」

「新」這個詞

「新」的真正含義

在探討新藝術，主張藝術必須是新的之前，我想先說清楚何謂「新」。

仔細思考就會發現，「新」這個詞有個很大的問題。首先，它的用法很混亂。一聽到「新」，大家都會無條件地聯想到純真。它像氧氣一樣，充滿了光明和希望，給人活著的意義。

但大家也知道，「新」也有負面含義。在某些場合，它是不成熟、不堅定、輕佻淺薄的代名詞。

一個字有著兩種不同的面貌，被賦予了完全相反的價值。當一方認為它越有魅力，越是好，另一方就越是排斥，敵意也越強烈。如果只被作為抽象詞來用，那沒什麼問題，可一旦被用在社會生活的方方面面，被新舊兩代人分別用在相互對立的場合，含義就意外地複雜起來。這樣的對立究竟是如何產生的？又會在什麼場合下出現呢？我們有必要把這些問題梳理清楚。

以「新」為榮，認為它有迷人魅力的往往是年輕一代。而過去的權威則站在既有

道德標準的立場上抱批判態度，想方設法要阻斷它。

當然，今天的權威也曾是以否定過去的權威走到台前的「新生力量」。也就是說，每個時代的年輕人都想打倒舊有體系，取而代之。而老一代人為了保護自己，將走勢上升的新生力量視作巨大的威脅，一心要將其扼殺在搖籃中。就算雙方尚未意識到這樣的敵意，也註定無法相互理解。

在年輕人相對幼稚，心緒不定的時候，矛盾不會特別明顯。然而，當他們一旦認定了方向，要將想法付諸實踐，想在工作中做出一番成績的時候，必然會遇到意想不到的強大阻力。這堵牆，又高又厚。

年輕人為嶄新的夢想燃燒著熱情，然而就算夢想合乎邏輯，年輕人也有足夠的實力，只要那是從未有過的新生事物，就會遭到舊權威的抵觸，被形容成「傻小子的美夢」和「不切實際」。

「經驗不夠」、「人不錯，就是太年輕了」……這些評價讓人不快。如果年輕人還是堅持己見，毫不氣餒地往前衝，就會被當頭棒喝：「年紀輕輕還這麼狂妄，真不像話！」這樣的對立永遠存在，而新的價值就是在雙方碰撞的過程中，被創造出來的。在歷史層面，我們可以通過分析雙方力量的強弱，看到時代螺旋前進的軌跡。

在一個朝氣蓬勃的時代，人們會覺得新生事物充滿了耀眼的光芒，會敞開胸懷接

受，「年輕」也是希望的代名詞，從而受到社會的關注。反之，要是在一個死氣沉沉的時代，舊有權威就會仗著自己的勢力壓制新生力量，試圖鞏固己方陣地。

回顧歷史，就能發現這樣的攻防戰不可避免。

二戰剛結束時的日本擺脫沉重的過去，彷彿脫胎換骨一般，朝氣蓬勃，有了嶄新的文化，躍上了世界的舞臺。一切都是不穩定的，都在混亂中摸索，但同時也點燃了新活力的希望。這就是動盪時代的生機。

可沒過多久，求穩的情緒瀰漫，舊秩序捲土重來。

年輕人喪失了自信，沉迷於老虎機和麻將，終日無所事事，用虛無又沒有意義的方式發洩長期壓抑造成的鬱悶，只是他們自己尚未意識到。做什麼都沒用，就算沒有自己，社會也能照常運轉，一切跟自己沒有任何關係——大概就是這樣一種心態。

社會蕭條沉悶，惰性跟黴菌一樣氾濫。年輕人不再對新事物躍躍欲試，開始投機取巧了。這時，老氣橫秋的權威們反而放下心來，擺出一副很開明的過來人姿態。恥辱的年輕人，骯髒的老人。這感覺太讓人難受了。

因為沒有真正的實力，這些權威不想與年輕人正面相抗。與其動真格，不如拉他們下水。這是他們的戰術。

年輕人也在這種社會氛圍的影響下，當起了乖孩子，聽從權威指示，試圖在既有

規則裡好好做。他們不再反抗，而是耐心排隊，夢想著有朝一日能輪到自己坐上如今權威的位置。

前些天看到一項調查。受訪者都是菁英——東京大學法學部的學生——貨真價實的優等生。調查結果顯示出他們有著匹敵老年人的心態，一心想在平靜和美的小市民生活中尋求穩定，追求低風險、可實現的幸福。最崇拜的人是阿爾伯特‧史懷哲、林肯和父母。簡直像小學生、初中生的答案。這樣的回答的確保險，挑不出一點錯誤，應聘時也許是比較理想的，可青年的精神振幅真是這麼狹小嗎？

在現實社會，尤其是政府機構和公司這樣的組織裡，大家都深諳這樣的處世之道，遵循這樣的道德觀念在某種程度上也是無可奈何。可是，人一旦迷失了自我，活著還有什麼意義呢？

新舊勢力雙方都在避免明確、真格的對立和衝突，狡猾地迴避問題，卻無法消除因此帶來的空虛感。

這樣的氛圍同樣彌漫在藝術界。因此我們看到的多是外表光鮮，卻沒有真正經過思維雕琢、具有鮮明特性的作品。這種老一代巧妙維護自己的權力、新一代安於現狀的文化是沒有希望的。

新一代必須洞悉這套機制，顛覆不合常理的惰性，高歌年輕的美好與人生的意義。

兩代人在文化層面的針鋒相對，才能不斷推動歷史前進。

「最近的年輕人真是……」

上了年紀的人好像都有些壞心腸。單獨看每一個人可能都不錯，可是他們一旦聚集在一起，釋放出「權威」的氣場，就會變得跟墓碑一樣死氣沉沉。

「最近的年輕人真是……」他們總喜歡把這句話掛在嘴邊，彷彿一個悠久的傳統。

今天皺著眉頭發這種牢騷的老人，當年肯定也被自己的父輩和祖輩用同樣的話批評過。等輪到自己有了話語權，還是會用同樣的話貶低新生代。他們以為自己做出判斷的時候心懷善意，事實上是無法忍受新事物所帶來的危險性。

問題就在這裡。新事物與新一代自有新的價值標準，如果這套價值標準不會帶來任何衝擊，能原原本本地被舊的價值觀念接受，那它也不算「新」，也沒有時代意義與價值。

所以，那些能讓你覺得「太誇張了」的東西——也就是自己無法判斷，也無法理解的東西，才有可能成為充滿活力的新價值。因此在做判斷時，我們要充分斟酌，謹慎決定。

從生命的角度看，年輕就算不夠成熟也是好的。嘴上嚷嚷「薑還是老的辣」，不把年輕人放在眼裡，可一旦成為別人口中的「老人」，還是會不高興；而要是被人誇「年

輕」，即使知道只不過是奉承話，心裡也是美滋滋的（被藝伎稱呼為「大哥」就更美了）。

我們完全可以認為年輕，就是無條件的好。

而且年輕是不可逆的。老一輩看年輕人的言行不順眼，其實是一種絕望的嫉妒。要是「最近的年輕人真是……」這樣的話快到嘴邊，你就應該立刻意識到，這是衰老的徵兆，小心克制，千萬別真的說出口。

站在理應受到尊敬的老人家的立場上看，這些話可能有些殘忍粗暴，但我評判一個人是不是「老人」的標準，並非生理年齡。年輕與否，全看對待青春是怎樣的心志。即使被視作「權威」，也能保持當初否定舊權威時的熱情，不斷前進，超越自己與時代，那他就屬於年輕與新生力量的陣營，而不是終將被推翻的舊勢力。反之，有些人年紀不大，卻分外老成世故。雖然用歷史的眼光看，年輕一代必然會超越老一代，但具體到每個個體就不一定成立了。請大家銘記，資歷是沒有意義的。同理，生理層面的年輕，也絕不是特權。

當然，歐洲也存在新舊兩代的對立，也有跟「傻小子」、「乳臭未乾」意思差不多的說法。但是在歐洲文化中，年輕是值得驕傲的事，這一點與日本相反，所以這些詞貶義不是很強。批評老朽的詞更占優勢。歐洲的老一代不會說「最近的年輕人真是……」，但會試圖用「我年輕時怎麼怎麼厲害」贏得年輕人的豔羨。因為不需要為生

今日的藝術

50

活奔命，於是動不動就美化過去。躲進美好的回憶中，也是一種空虛的自欺欺人，是老人的嘮叨。好在這種說辭不至於對現在的年輕人造成壓迫，至少比「最近的年輕人真是……」要中聽。

法隆寺的壁畫新嗎？

「新」還有一種更含糊的用法。例如我們在形容傑出的古典藝術作品時，常會用「歷久彌新」這個詞。意思是，藝術傑作能帶來無窮的感動，無論什麼時候去看它，都能收穫新鮮的體驗。

我參加過一場以「藝術之新」為主題的研討會。那是法隆寺金堂的火災發生前的事了。會上，一位日本畫大師衝我吼道：「法隆寺的壁畫難道不『新』嗎？」這句話出來得太莫名其妙，以至於有點滑稽了。我猜想，他之所以那麼激動，可能是介懷自己從事的工作是不是「老舊」。也就是說，他是為了聲明自己一點都不老，才狡猾地搬出了誰都無法反對的法隆寺壁畫。

我不慌不忙地回答他：「那都是一千多年前的東西了，能不老嗎？」大師頓時啞口無言，臉上紅一陣白一陣，直喘粗氣。

話雖不中聽，但我覺得自己的態度是正確的。為了防止大家像這位日本畫家一樣陷入思維的混亂，有必要仔細梳理一下「新」這個詞的用法。

即使是在千年後的今天，法隆寺金堂壁畫這等傑出的藝術作品，依然能給我們帶來新鮮的感動。人們說希臘雕塑有永恆的新意，也是出於同樣的道理。但這終究是一種修辭，是它的形容詞用法。法隆寺的壁畫有一千多年的歷史，希臘雕塑則是兩千年前的作品，作者、材料和作品經歷過的漫長時間與歲月……一切的一切，都是「老」的。

而我們卻覺得這些作品很「新」，生活在幾個世紀之後的我們產生這樣的感覺，是因為我們的靈魂對新意懷有激情，天生願意去接觸體驗。也就是說，藝術作品帶來的感動具有現代性。當然，如果是古董商人看到，那職業習慣一定會促使他發出「啊，好老啊！不得了！」的感嘆。

剛才提到的那位日本畫家還有一些當代人的良心，所以才會覺得「新」是好事。

但遺憾的是，明明活在當代，他的作品卻還不如一千年前的壁畫有新意——作品是否具有新意，才是首要問題。作為活在當下的藝術家，在新意這方面被一千年前的壁畫比下去也太丟臉了。這樣的話，還不如立刻掰斷畫筆，別再吃藝術這碗飯。無奈老一代常犯這個毛病，他們會反過來利用「新」這個詞來否定新時代的東西。他們很清楚自

不去管自己有沒有創新，反倒糾結法隆寺新不新，這簡直是白費力氣。

己的無能，才會拿和自己沒有半點關係的古典名作當擋箭牌，找年輕人的麻煩，好一個狐假虎威！老一代人對古典作品的鑑賞毫無新意可言，跟他們自己的創作如出一轍，往往建立在陳舊的模式上，只是在拿「新」當幌子。

比起不接受任何新生事物的頑固保守派，這種腳踏兩條船，只會用「新」包裝自己的傢伙更讓人頭疼。他們意識不到自己的吹毛求疵，年輕人要是不提高警惕，也有可能被他們騙到。

看到這，想必大家也能清楚地認識到，「新」有著各種複雜，甚至相互矛盾的含義，從它的用法中，我們能看到水火不容的立場與時代的斷層。用同樣的詞語主張不同的觀點，不亂才怪。

也許會有讀者覺得，新舊兩方沒辦法分得這麼清楚，我也太偏袒新一代藝術家了。

對照歷史就會發現，每一個時代都有殘酷的新舊對立，而新勢力總會否定、打倒上一個時代，實現自身的發展。

思考時只從自己所在的時代出發，目光難免會變得短淺。我們應該把視野放得更寬，看得更深，冷靜地進行觀察。

藝術總是新的

美術史不會重複

藝術必須是新的。從這個角度看，無論在哪個時代，藝術都是人們尊崇的對象。

但我之前也說了，正因為它是新的，才會受到極為嚴苛的非難。藝術家都需要忍耐與時代相反的評價與矛盾，靠勇氣與智慧跨越難關。

藝術就是創造，因為「新」是藝術的至高命題和必要前提，藝術史與美術史完美地證明了這一點。大家不妨翻一翻這方面的書籍，我敢保證，藝術絕對不會以同樣的方式重複出現。人們雖然會堅持美術的傳統，但同樣的形式與內容絕不會出現第二次。日本的「藝道」以忠於傳統為佳，這就是藝術與藝道的區別，關於這點，我會在之後的章節詳細解釋，我們先來解決另一個問題。

藝術的形式不存在「必須做成這樣」如此的固定規則，每一個時代，每一個瞬間，都會有新鮮的表現誕生，所以每一個時代都有其不同的藝術形式。我們不妨簡單回顧一下近代藝術的發展歷程。

以西方為例，文藝復興之前的主流藝術是宗教作品。因為在中世紀，基督教享有

絕對的權力，以至於所有的美都建立在帶有信仰色彩的莊嚴上，所以那個時代誕生了眾多以聖母瑪利亞、基督、使徒和聖人為主角的畫像與雕塑。文藝復興以來，人們雖然還是會以宗教題材進行創作，但作品展示的不再是超凡的神聖感，而是長久以來受到壓制的、鮮活的人性（圖3）。

這是那些居住在以好不容易發展商業貿易為基礎的都市國家中的市民貴族，對於近世自由的追求，以及解放感的表徵。

不久，權力從宗教，也就是神的代言人──教皇手中，移交給了近代國家的王侯貴族。此後，繪畫作品就不再具有宗教色彩，象徵貴族榮耀與權力的華麗肖像畫越來越多。身著華服的貴族居於畫面中央，威風堂堂（圖4）。

法國大革命過後，市民階級在十九世紀成了時代的主人。我在上一章也提到過，反映市民心境，以日常生活為題材的自然主義日漸興起，藝術的表現手法也緊扣市民生活，變得更貼近現實了。後來，又湧現出了致力於按科學理論分析，創造繪畫的印象派和新印象派。當然，這一變化受到了近代生產方式與蓬勃發展的自然科學的影響。

到了二十世紀，超越樸素的科學主義，與更高層次的宇宙觀相呼應的、形式自由、元素抽象的嶄新藝術形式，應運而生。綜上所述，藝術在每個時代都有不同的形式與使命，因此藝術形式本就不存在什麼絕對性。

圖 3　魯本斯《卸下十字架》1611 年

圖 4　里戈《路易十四》18 世紀

文藝復興時期達文西的畫作再傑出，梵谷、塞尚的作品再出色，活在今天的我們也不能盲目照搬。誰都知道這麼做很荒唐，是「八字」式的鬧劇。可總有人覺得從事這種落後於時代的工作才是正統，這些人還因此成了業界權威。

每個時代都有各自的藝術課題。生活在二十世紀後半葉的我們，自然也有必須面對的問題，我們也必須用與之相符的全新形式來解決。

建築也好，音樂也好，文學也好

當然，這個道理不僅限於繪畫。建築、音樂、文學和其他藝術形式都是如此。曾幾何時，人們認為建築就該是莊嚴暗沉的，就該裝飾著華麗的花紋，就該擺飾著天使的雕塑，造型也是越複雜越好。但現代建築簡單明快，空間也是基於幾何學的，在實用性上很值得稱道。

再看音樂。以貝多芬為代表的莊嚴的古典主義，以蕭邦和舒伯特為代表的優美華麗的浪漫主義，和現代音樂有著完全不同的和弦。被絕對化的和諧觀念，在二十世紀被徹底顛覆了。米約、普朗克等人創作的多調性音樂會，通過若干種不同調子的同時呈現，演繹出不和諧音。阿諾・荀白克和他的同仁們則完全否定了和弦，使用讓人不快的音律

對新生事物的偏見

作曲，創作了非調性音樂。此外，十二音序列，將日常生活中的非音樂聲響融入作品的具象音樂，只用電子合成的聲音的電子音樂……這些都是今日的音樂創作形式。不習慣現代音樂的老一輩，只覺得它們是連續不斷的噪音，一點都不好聽。但是在一雙跟得上時代的耳朵聽來，那就是悅耳的音調，能打通全身感官。因此，它們才能成為今日的「正統」。而爵士樂對年輕人生活的全面滲透，也是無法忽視的時代發展之體現。

再看文學領域。十八世紀之前，貴族色彩濃厚的宮廷文學還是主流。到了十九世紀，我們迎來了浪漫主義的變革時代，福樓拜與左拉的自然主義和實證主義，超現實主義者布列東和艾呂雅領導的流派，普魯斯特、喬伊斯、福克納和卡夫卡引領了二十世紀文學的飛躍。還有人提出了徹底否定以往的小說形式：「新小說」。

由此可見，每一種藝術都沒有繼承老舊的形式，而是致力於解決每個時代的全新課題。

何謂流行

和「新」有關的問題還有很多。每個人對「新意」的感受都不會一成不變，畢竟時代先鋒創造出的形式，對舊權威來說是不可理解的，碰到後他們會煞有介事地說：「那不過是一時的流行，要不了多久就會過去，根本不值得去琢磨。」

萬物在不斷變幻，都有盛衰興旺。歷史會不斷創造新價值，又將它們推翻，然後重新來過。「不變的事物才有價值」，這不過是自我保護的本能造成的錯覺。

顧名思義，「流行」是流動的、是動態變化的。正因如此，無法及時抓住流行的人才會倍感焦慮，進而對此給予負面的評價。但是請各位仔細想想——世上真有不「流行」的東西嗎？今天人們眼中的「正統」，也不過是悠遠歷史中的一幀。變遷意味著不斷超越，創造更新的事物當然是好事，可就是有人因為流行的不斷變化，而瞧不起、否定它，試圖開歷史的倒車，實在無趣至極。

不少「老牌專家」都給現代藝術下了這樣的評語：「輕佻淺薄，不過是一時的流行而已。」但他們年輕時從事的也都是當時的流行藝術。在明治時代，裸體畫和印象派的風景畫就是顛覆傳統的革新式流行，當時鼓起勇氣創作這類藝術作品的人也同樣受到了「老牌」的抨擊，然而，時代前進了，當時的年輕人卻成了今日的權威。

只要一樣東西能牢牢把握這個時代的方向和人們的欲望，那就不可能流行不起來。

文藝復興時期那種富有人性的藝術形式就不是流行了嗎？無論是古典主義、浪漫主義還是現實主義，都是它們所屬時代的流行，都受到時代脈搏的驅動。藝術的本質就是創新。

自明治時代開始，日本的新生事物總是來自國外。日本人眼花繚亂地忙著接受這些「舶來品」，無暇自行創造，結果人們把新事物跟模仿、裝模作樣、輕浮畫上了等號，奇怪的固有觀念就此成型。這是對「潮流人士」特有的優越感的一種抵觸，也體現了在外來文化面前的自卑。因此，日本人往往會先入為主地認為流行就是模仿。我們必須把這個觀念扭轉過來，明白流行源於創造。

換言之，流行有「創造」與「模仿」兩個側面。真正的藝術能創造出前所未有的新事物，引領時代前行。人們被它所吸引，然後加以模仿，就成了流行。正是流行的這兩大要素，推動著時代不斷前進。對「藝術之新」敬而遠之，認定那是不值一提的流行，是流於表面的心血來潮，那就一定會被時代拋棄。

無根的日本主義

新的問題又出現了，很多日本人有種根深蒂固的想法——新藝術就是對歐美的模

仿，是輕浮的、沒有根的。這種看法錯得很離譜。日本出現現代藝術有其必然性，絕不是模仿外國的結果。不能說它完全屬於西方世界或屬於東方文化，這是符合現代世界生產方式的「世界性藝術」。

在對此進行闡述之前，我想先指出這種疑慮重重的觀點背後的矛盾與不合理性。

很多人總想著把現實生活粗暴地分成日本的和西方的兩種。可他們虔心供奉的那些高雅的日本文化到底是什麼呢？且讓我們仔細分析一下。

回顧歷史我們會發現，日本文化始終是通過「進口」發展起來的，因此很難界定什麼是真正的日本文化。

首先，是日本最重要的古典藝術——奈良時代的佛教藝術，就是從大陸傳入的（五三八年，欽明天皇在位時）。其次，是我們平時使用的漢字。漢字雖已完全變成了日語的組成部分，但大家都知道，這並非日本自古以來就有，而是從中國學來的（應神天皇在位時）。直到平安時代，貴族和知識分子寫信和日記時，都還是用漢文，也就是純中文。儘管假名文字早在平安初期就已誕生，人們卻覺得這種書寫形式低人一等，將其蔑稱為「女手」。紀貫之的《土佐日記》是日本第一部假名文學，作者當時還得假裝作品出自女性之手。平安時期的日本文學家幾乎都是女人，也許與此不無關聯。現在，就算是深受外國文學影響的知識分子，也不會用英語或法語寫信、寫日記吧？大家總以為平

安時代是最有「日本味」的，但當時的人們卻毫無愧色地全盤接收了外國文化。

我們穿的和服也好，日常的生活用品和食物也罷，有很多都來自大陸。我要是太

過強調這一點，可能會引起一些人的不快。但進口文化並沒什麼不好。法國、英國、德

國，究其本源（在文藝復興時期確立了各自的主體性之前）都是文化輸入的國家。以舶

來文化為恥，可說是這些國家的知識分子的乖僻性。

太平洋戰爭期間，我在中國的路邊小店看見有賣絹豆腐的，日本士兵興高采烈道：

「這不是日本的豆腐嘛！」還有人驚呼：「喲，還有油豆腐哎！」我解釋道：「這本來

就是中國的東西。『豆腐』這個詞本就是中文，味噌和茶本來也是中國的東西。」話音剛

落，他們就吼道：「混帳東西，你敢瞧不起日本！」一副要把我打成賣國賊的架勢，讓

我一時間不知所措。

無數普通人堅信很多舶來品是日本自古以來就有的。好比和服——大眾眼裡享譽

世界的日本文化代表，也來自大陸。日本古時候的服裝是套頭連身裙、褲子和袖管很細

的褂子，跟我們現在穿的洋裝完全不同。直至奈良時代，大陸的衣著風俗才傳入日本，

後又逐漸演變成了今天的和服。布料的織法和衣服的縫製方法與織工一起傳入，日本人

將其視作「高級文化」，全面引進，還將來自中國吳地的織工稱為「吳織」，織物也叫「吳

織」（四九六年，雄略天皇在位時）。今天我們耳熟能詳的「吳服」一詞，就是這麼來的。

近代文化的世界性

吳服本是來自外國的「新時尚」，但久而久之，來自吳地的外來品這層意思消失，「吳服店」也成了最有日本味的商鋪。

這麼說來，「洋裝」一詞的外來意味近來漸漸消失。再過一陣子，要是有人一不小心說「洋裝原本指的是西洋的衣服」，恐怕要被民粹主義者罵個狗血淋頭。

我們可以通過上面的例子看出，所謂日本自古以來的傳統文化，幾乎都是從大陸引進的，日本受到了大陸文化的全面影響。明治時代以來，日本又同樣拼命吸收了西方文化。

同樣是引進，過去的就能敞開心扉接納，可到了今天，面對需要我們負起責任審視把握的進口文化就百般輕視，說那是對外國的模仿，沒有一點兒日本味。這種人一心想著否定現在的、切實的生活，是因為他們缺乏文化自信，無視過去的舶來品，拒絕面對和接受今天的生活。這種態度是矛盾而卑劣的，不徹底粉碎這種愚昧的觀點，就無法邁出第一步。

世界變小了

說到這裡，也許有人會誤會我的意思，認為新的東西就要全盤接受，總之模仿外國才是王道。可我並不主張一味模仿。如今的新事物已然跳出了西方或東方這樣的空間限制，有了世界性，能被東西方同時接納。發展到現代，世界終於實現了真正的一體化。

在此意義上，現代藝術肩負著光輝的歷史使命。那麼這種「世界性」是如何誕生的？我先簡單梳理一下這個過程。

十八世紀後半葉，科學工業的進步催化了工業革命的爆發。不久後，國際資本主義就迅速發展起來了。在那之前，世界其實被分成了無數個自成一體的「小世界」。各國、各地區都有其獨特的風俗習慣，且這些習慣被完整地保存了下來。生活環境的不同，造就了不同的世界觀，也就是看待一切事物的觀點——宗教與道德自不用說，連審美也各不相同。當時的人們都生活在狹小、局限的「小世界」裡。十七世紀法國著名哲學家布萊士・帕斯卡曾說：「緯度差上三度，所有法律都會顛倒過來……以河為界的正義太過荒唐，庇里牛斯山脈這一邊（法國）的真理，到了那一邊（西班牙）就成了謬誤。」

《思想錄》

隨著資本主義在西歐國家的發展，國與國之間的壁壘被不斷打破。資本主義生產

規模越來越大，需要大量的原材料，而這些原材料很難在一個地方湊齊。為了銷售產品，人們也需要到更廣闊的世界尋找市場，於是發達國家爭奪殖民地的競爭愈發激烈起來。

人們開拓了世界的每一個角落，世界終於變成了一個完整的「圓」。

眾所周知，在嘉永六年（一八五三年）佩里來日之後，歐美人才真正開始瞭解日本這個國家。雖然在那之前，傳教士也留下了大量詳細的文獻，但除了極少數的知識分子和船員，知道中國東邊有一座如夢似幻的孤島外，大多數西歐人並不知道世上有個叫「日本」的地方。

而對日本人來說，西方人也只是「紅毛南蠻」，我們對他們說的語言和情感一無所知。在三百年的閉關鎖國之後，西方人突然扛著先進武器現身，要求通商。幕府末期的日本受到了巨大衝擊，全國上下驚慌失措，很多人甚至不把西方人當作同類，堅信他們如惡鬼般可怕，避之不及。司馬江漢在手記中寫道：「在一次宴會上，有位公卿堅稱荷蘭人不是人，而是野獸，著實令人嘆息。」

當時坊間還盛傳洋人要喝人血，他們能用魔法吸取遠處人體內的鮮血。這誤會是怎麼來的呢？原來是有人看見了洋人喝葡萄酒的畫面。當年的日本人把紅葡萄酒誤會成人血可能實有發生，值得玩味的是，這件事發生的時間距現在並不久遠。沒過多久，日本就被不由分說地拽出了鎖國的美夢，以現代國家的身分重新出發。

當然，覺醒的不光是日本，與外界隔絕的所有國家都逐漸睜開眼睛，看到了世界的現實。後來，地球上的所有人都被迫融入了同一個文化圈（雖然政治層面出現了兩個世界相互對立的情況，但在文化層面，且不論內容，文化的形態並沒有太大的差異）。

今時今日，世界的同質化傾向愈發明顯，這是一種既不算是「西方」，也不算是「東方」的，全新的世界性氛圍。

洋裝與和服

讓我們通過日常生活中的例子，來做更深入的觀察吧。比如我們平時穿的「洋裝」當然是從西方引進的，但如我之前所說，現在的日本人幾乎不會意識到自己穿的是舶來品。無論是上班族還是體力勞動者，是司機還是老師，活躍在現實社會中的人都覺得穿成那樣是很自然的。

在明治大正時代，人們還有洋裝是舶來品的意識，覺得那是權貴和趕時髦的人穿的東西。我小時候，小學生都穿著小倉布做的藏青底碎白花紋日式裙褲，肩上背一個麻布包。即使是東京，也只有兩三所特別新潮的學校，才讓學生穿洋裝，也就是西式校服。

我念的是慶應大學的附屬幼稚園，於是就穿起了西式校服和皮鞋。我清楚地記得穿上洋

裝的那一刻。我看著閃閃發光的皮鞋頭心想：「跟電影裡的外國貨一模一樣！」甚至產生了一種奇妙的喜悅。出門走兩圈，街坊家的孩子也圍著我看。

大正十二年（一九二三年）的關東大地震是一個分水嶺。地震過後，學童自不用說，連普通人也開始穿洋裝了。可即使是這樣，直至二戰，和服仍是普通女性的首選。要是一個女人穿上洋裝拋頭露面，就會顯得特別新潮和顯眼。說句題外話，其實我母親（小說家岡本加乃子）當年就是個摩登女郎。她早在大正年間，就在橫濱的女裝店訂做洋裝了。那時連女學生都是和服配裙褲，百貨店的工作人員也是一身和服。日本橋的三越百貨還是全場榻榻米，獅子像入口處有寄存鞋子的地方，進店還得先脫鞋。日本女人穿著洋裝出門，會比身著奇裝異服、宣傳奏樂的廣告員還引人注目。路上遇見的人都會忍不住回頭。有的驚訝得邁不開步，有的則露出不屑的微笑，有的還要起閧。母親倒是無所謂，可跟她走在一起的我就很尷尬了。年幼的我受不了這種注目禮，巴不得找個地洞鑽進去。

回憶如此鮮活，彷彿就發生在昨天。與那時相比，人們的衣著習慣已經有了天翻地覆的變化，二戰後，女人穿洋裝也成了很尋常的事，穿和服反倒顯得鄭重其事了。以前男人穿和服出門再正常不過，可現在要是一個男人穿和服走上東京街頭，肯定會有無數人投來怪異的目光。也就是說，人們對洋裝與和服的看法顛倒了過來，洋裝變得更

生活化，更自然，成了理所當然的著裝。洋裝不再是西方人穿的衣服，而是演變成了今天我們的日常著裝。

這當然不是日本特有的現象，世界各地都是如此。我在昭和五年（一九三〇年）去埃及首都開羅時，開羅的女人都蒙著黑色面紗，只露出一雙眼睛，當時這樣的裝扮還頗有異國情調，可現在再去開羅，就會發現女人們都把臉露出來了，跟巴黎女郎沒什麼區別。埃及女人的面紗是有宗教含義的，這也是一個政治層面的問題。相較於日本的「和服異變」，面紗的消失是一場更大的變革。

像埃及這樣緊鄰歐洲的國家，在這十年乃至二十年時間裡，同質化程度也越來越快，著實令人吃驚，兩次世界大戰更是加快了同質化的進程。無論在哪個層面，面紗都不再適合今日的生活，古老的地方傳統在繼續被全新的世界性所取代。

汽車與轎子

再把視線轉向交通工具。以汽車為例，美國街上有美國車在跑，蘇聯有蘇聯車，日本也有日本車。但汽車總歸是汽車，不同國家生產的也都大同小異，不像日本的箱轎、法國的馬車和印度的肩輿，有著巨大的差別。雖然受國情影響，不同國家的汽車會

在細節處略有不同，但都不是一眼就能看出來的區別，整體造型相差無幾。

德國汽車可以開在紐約道路上，東京街頭也有美國車、法國車、英國車、義大利車和德國車在飛馳，它們成了城市風景的一部分，沒有一絲的不協調。人力車曾一度以創新發明的姿態，成為東方交通工具的主流，可在現代人看來，它們與如今的街景格格不入。要是有人以崇尚日本情調為由，搬出一座箱轎來用，路人肯定會誤以為是商家雇來做宣傳的手段。

日本是舉世聞名的汽車產國，日本生產的汽車，與荷蘭、義大利街頭行駛的車輛沒什麼兩樣。若把它們擺在一起，也只能靠廠商的標誌來分辨。那是因為汽車是根據力學理論設計的，注重的是功能性與合理性，無關國情風俗，因此無論走到哪裡，汽車都是大同小異。

總而言之，我們不應該去糾結什麼是日本的，什麼不是，這是鑽牛角尖，沒有科學性可言。積極吸收現代的養分，不斷推進世界性的文化，才是我們應該做的。

二戰剛結束時，許多日本人喪失了自信，再加上糧食短缺與生活困苦，大家都虛脫一般地萎靡不振。就在這時，名不見經傳的游泳運動員古橋廣之進橫空出世，連破多項世界紀錄。舉國上下又驚又喜，受到了巨大鼓舞，也對他分外關注，稱他為「日本的驕傲」。況且，古橋選手取勝並不是靠日本自古以來的觀海流、水府流的拔手泳和蛙式

取勝，而是源於國外的自由式。再往前，自由式原本是澳大利亞原住民使用的泳姿，二十世紀初才被歐洲人引進。而這些絕不會讓古橋選手的傲人紀錄蒙上陰影，就算是自由式，也沒有人會因為他是靠外國人的技術贏的而煩惱。

看到這裡，也許有讀者會覺得這都是廢話。和日常生活有密切關係的事物，確實會在環境影響下不斷向前發展。而一旦和文化、教育扯上關係，前進的道路就沒有那麼順暢了。冥頑不化的人實在太多。對新事物百般排斥，不願接受，最後又無法抗拒時代潮流，只得拖拖拉拉地跟上。一碰到文化領域的新事物，就戴上有色眼鏡，認為那是在模仿外國。

總有人誤以為文化肯定是走在最前面的，再不濟也會潦潦草草地前進，但這種想法也是錯誤的。除去少數先驅性的前衛立場，文化與教育往往會落後於衣食住行等物質生活。關於這一點，我會在之後的章節做更詳細的分析。

建築風格的國際化

現代文化的國際性在建築領域體現得尤為明顯。因為建築是生活的場所，這一實用屬性，必然會推動建築風格的不斷更新。近年來，日本也出現了許多現代風格的新建

築，東京自不必說，即使是地方城市，新鮮明快、與以往風格截然不同的新式建築也一棟接一棟地建了起來，想必各位讀者也有同樣的感觸。

而且，對於建築來說，一旦建好，就很難推倒重建或是改變風格，它們也不會因為與時代不相稱而消失，於是形成了新舊兩種建築相鄰而建的狀態。以此來詮釋「時代的裂縫」真是再合適不過了。

好比東京的丸之內區，不久前，從馬場先門到凱旋道路一段還是陳舊的紅磚房，窗戶很小，看著暗沉沉的。那就是人們口中的「二丁倫敦」。它把一百年前的西歐城市（要是這樣倒還說得過去），或者埃及、印度這種英屬殖民地的建築樣式，原封不動地搬了過來，打造出與時代不相符的異國情調。路過那一帶，我甚至會有一種不是日本的錯覺。不過最近那邊有不少建築被推倒重建，老房子已經不剩多少了。與之相對，新大樓接連拔地而起的大手町和日本橋一帶，顯得輕快明亮很多，在這樣的地方，我們也能直觀地感受到東京街景的實際感覺。

這樣的不同是怎麼來的呢？因為前者是由德國人、英國人（或他們的學生）設計、指導建造的，不是純粹的北歐哥德風格，就是殖民地風格，或是純粹的德式建築或殖民地建築；而後者是超越了「地方特色」的世界性現代建築，它不完全是美國的，也不是德國的或英國的，而是根據需要發展出的合理風格，以現代生活的功能性為首要條件。

它略去了象徵著權威的虛張聲勢的多餘裝飾，單純明快，簡練乾脆。這樣的新建築風格越是普及，國別屬性就越無關緊要，因為它會成為世界通行的風格，無論是建在日本，還是紐約，都不存在模仿誰的說法。我們已經發展到了這個階段。

將日本建築的某些三元素合理運用後，近來的現代建築風格完全不會給人留下「西洋」的感覺，它既屬於世界，又完全融入日本。好比窗戶，現代建築的窗戶就沒有所謂西式的繁複窗框和浮雕裝飾，建築物的整個立面也是開闊簡潔的直線，總的來說，很接近日本建築的風格。

日本人把來自西方的衣服稱作「洋裝」，把西式建築稱為「洋館」或「洋房」。丸之內凱旋道路兩側和最高法院的建築，就是很典型的洋房，但近期新建的建築就不會給人留下這種印象了。

分析身邊的例子，大家應該就能意識到，動不動搬出現代風格就是模仿西方的說法有多麼荒唐。反倒是那些人們認為理所當然的古典樣式，才是屈辱的模仿。新事物並不都是模仿西方的產物。

還有一種很滑稽的現象，尤其多見於銀行——希臘柱。好像大家都不覺得這有什麼奇怪，但科林斯柱式，多利克柱式和愛奧尼柱式都是古希臘的建築風格。無論是從地理，還是傳統角度看，這樣的柱子聳立在現代日本的銀行門口都有些莫名其妙。它和日本究

竟有什麼關聯？要是爆發了大規模核戰，人類文化滅絕，待到數萬年後，另一種智慧生物發掘出東京的遺跡……未來的考古學家絕對會一頭霧水。一想到這些，不禁覺得好笑。

文明開化之後，日本人一心想要趕超外國，對西歐文化抱有一種可悲的嚮往，於是乎造就了那些莫名其妙的圓柱。也許這是我們必經的階段，無法避免。但直到現在，這種奇怪的圓柱依然隨處可見。已經建好的銀行不說，我有一次在京都街邊見到了一座採用了新式建築風格的銀行，門口居然也保留了一根這樣的圓柱，像什麼招牌似的，著實讓人吃驚。真不懂到底用意何在，就那麼一根，孤零零地立在門口。

在我看來，這種落伍的做法才是盲目模仿。我列舉的是建築領域的典型案例，其實每個領域都能找到類似的「莫名其妙」。仔細看看那些以權威自居、裝模作樣的人吧，他們的臉上都豎著那麼一根孤零零的柱子，卻毫不自知。

從具體到抽象 —— 我的個人經歷

下面進入正題，來聊一聊繪畫。很多人都以為日本的現代繪畫是對外國的模仿，而我在上一節的論述邏輯，同樣也適用於繪畫。在日本，寫實的靜物畫、裸體畫與印象派畫作被視作正統的代表，實際上這些風格才是模仿歐洲的產物，與「洋房」性質相同，

是澈頭澈尾的「西洋畫」。

再把時間往前推，來審視日本畫的題材，便知它們也有些「希臘圓柱」的意思。

好比日本畫中常見的山水題材——仙人拄杖也不是日本自古以來就有，更不是全世界通用的，如果說它的地域特色，只能說是「中國特色」。如果想都不想就把這種可疑的東西當成日本的繪畫，那就太糟糕了。

給大家講講我的親身經歷吧。

一九二九年，十八歲的我遠赴巴黎。之所以下定決心出國，是覺得自己背負的所謂的日本傳統太消極、太陰暗，讓我產生了厭惡之情。我想澈底甩掉那些東西，重新出發。

然而，準備提筆作畫的時候，第一個具體的問題出現了——為什麼要畫金髮美女和巴黎的街景？這是個簡單卻切切中本質的問題。

當時恰逢巴黎畫派（以野獸派為中心的藝術流派，興起於一戰後的巴黎）的全盛時期，特意去留學的日本畫家不在少數。他們或畫巴黎的街景，或聘請一位金髮模特，讓她們脫光衣服，用最流行的筆法把她們的臀部畫得分外豐滿。他們把全部精力都放在了模仿（對他們而言，這的確是正經的學習）、掌握繪畫模式上，只要帶著那些作品回到日本，辦個旅歐時期創作展，就能在畫壇站穩腳跟。

可我偏偏做不到。畫那種東西會讓我產生難以忍耐的空虛感，我為此頭疼不已。

沒有生活中共通的必然性，徒有形式，或是只有感覺的變形。這種東西畫了又有什麼意義？它也許能成為一幅畫，卻不能感動自己。每多畫一筆，不自然的感覺就多上一分。實在太可悲了。

我為此煩惱了好幾年，都沒畫出幾幅像樣的畫來，後來在機緣巧合下接觸到了抽象畫……這段經歷我在《畫文集前衛派》、《黑色的太陽》等書中都有提及，在此就不贅述了。

總而言之，抽象畫讓我恢復了呼吸。在抽象畫中，我完全沒有必要偽裝自己，最重要的是我能把自己真實的感動，直截了當地釋放出來。對生活在巴黎的外國人，也就是在和法國傳統完全不同的環境中長大的我來說，抽象畫將我從描繪金髮美女和巴黎風光時特有的空虛感和不協調感中，解救了出來。

我們可以用這種全世界共通的方式，向任何人訴說。純粹的線條、律動與色彩，不存在會將人與人隔絕開來的地域特色。巴黎街景或富士山風光則不一樣，因為景色能激發的感動和文化背景密切相關。所以，當地人和外國人對這些東西的看法與理解是完全不同的，此類題材都在一定程度上背負著民族的歷史與傳統。抽象畫俐落地拋棄了這種地區性與約定俗成，因此不存在能不能欣賞和理解的問題，也不存在地理或民族層面的偏差。

我意識到，作為一個日本人，要在巴黎立足，就得靠抽象畫。這樣不存在因為本地的特色等因素被低估或高估的問題，可以和當地人站在完全平等的立場上，直接參與創作共通的課題。抽象畫是全世界通行的表現形式。

跨越國境的現代藝術

幾何學中的三角形不存在「日式」或「美式」這樣的特殊性，也不可能讓人感覺到「法國味」、「俄式」的圓形、矩形也是無稽之談。

從這個角度看，不能說新藝術就是法國畫或美國畫，因為它是超越國境的「世界畫」。與世界歷史的發展進程一樣，日本畫、中國畫、西洋畫這樣的地方分類也消失了。

就算個性裡不可避免地承載著民族特質，也會展現在無條件的、同質化的基礎上。

如前所述，到了近代全世界都接納了歐洲文化，與此同時，歐洲精神也同樣受到了它從未接觸過的異質文化的強大的反作用力。也就是說，歐洲對世界的征服，造成了包括歐洲文化在內的，世界上每個文化圈的相互刺激與猛烈激盪，孕育出了既非東方，又非西方，不屬於任何一個地區的新世界。

二十世紀初的革命性藝術流派──立體派在很大程度上受到了非洲和太平洋西南

部黑人藝術的影響。十九世紀末，日本的浮世繪版畫在歐洲備受追捧，野獸派和之前的梵谷、高更等後印象派藝術家的作品，都深受浮世繪的影響（圖5）。曾幾何時，油畫僅針對生活在以巴黎為中心的歐洲這個「小世界」的人而創作。到了今天，油畫的內容已經涵蓋了全世界，它要打動的對象也遍及全球。

很長一段時間，歐洲人都在世界上占據著優勢地位，這是因為他們主動與異質文化相抗，並跨越這些元素邁進了新的階段。歐美藝術家當年依靠引進日本元素，掀起了藝術革命，到了今天，我們這些日本藝術家，要比他們更激進地抓住歐美乃至全世界藝術形式的課題，將它們化作自己的血肉，積極主動地創新。

這不光是日本需要面對的問題。長久以來，繪畫藝術的基石都來自西歐的學院派，但二戰摧毀了這些基礎，二戰結束後出現了一種非常明顯的趨勢，新藝術開始接連誕生於墨西哥、古巴、非洲、印度……也就是那些所謂的現代化水準較低、遠離歐洲文明的國家。日本人真的不能再縮手縮腳了。

這已經不僅僅是藝術形式的問題，全世界人類的情感都趨於同質化，無論紐約還是東京，白領與藍領的情感都是極其相似的（雖然存在一定程度的因經濟原因造成的差異），對有可能撼動生活根基的戰爭的擔憂、對和平的希冀都是完全相同的。能對和平產生影響的事件與言論會變成新聞，乘著電波，在瞬間傳遍全世界，將全世界的人捲入

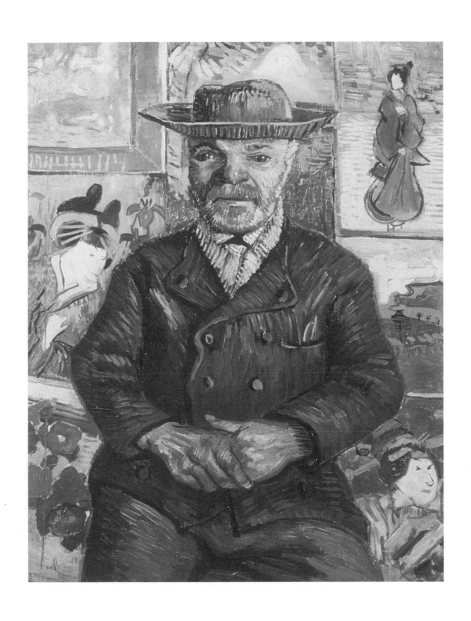

圖 5　梵谷《唐吉老爹》1886 年

同樣的情緒中。

由此可見，現代人的情感已經超越了地理的界限。

前衛與現代主義

人們口中的新事物已經不新了

我的觀點總結成一句話就是：一定要「新」，只有新事物才有價值。這句話當然不錯，但是在藝術層面，光有「新」其實還不夠。如前所言，「新」這個概念裡存在兩種立場，一種是「創新」的人，另一種則是接受「創新」，隨即將之視作範本的人。我們需要將這兩種立場加以辯證分析。

藝術是時刻創新，絕不能全靠模仿。套用別人的創作自不必說，即使是二次利用自己以前的創作，也不符合藝術的本質。只有靠自己的力量開疆拓土，不斷前進的藝術家，才稱得上「前衛」。而能夠將前衛精神融會貫通，使它更容易為大眾接受，就是現代主義。

再進一步說，真正的藝術具有契合時代要求的流行元素，與此同時，它也會衝破流行。在這個過程中又會引領新的流行。藝術其實是流行的深層動力。

藝術家要與時代盡可能地碰撞，迸發出激烈的火花。

一言以蔽之：現代主義者會貼合時代，追隨當時的審美，而真正的藝術家始終抱有批判態度。以時代精神反抗、超越現有的慣性狀態——藝術家用這種「反時代」的方式，推出自己的作品。正因為他們是從無到有地不斷創造，才稱得上「前衛」。

藝術層面的真正意義上的新，其實只存在於它成為「新事物」之前（這話可能有點不好理解）。說極端點，人們一旦開始說「這個東西很新」，那就意味著它已經不算新了。真正的新事物不會讓人產生它很新的想法，它的表現手法不會輕易被人接受，正因如此才有貨真價實的新鮮感。

走在多數人前面，一邊與不被理解作戰，一邊提出問題，發掘不同以往的美，與社會激烈碰撞並推動其發展……這一過程需要付出巨大的努力。也有人是在新事物被認可之後，擔心不跟上就會落伍而亦步亦趨。這兩者有著天壤之別。乍看之下，先創造出來的東西和後來的仿品很相似，因為後者在形式上進行了模仿，外形看似相同，一時之間難以辨別，有時仿品反而會更加精巧。而且它們為人接受的過程很順暢，沒有遭遇抵抗，觀看者更易理解，自然也會更喜歡這類作品。也難怪，把香精沖淡一些，不也更容

易入口嗎？

問題是，在抵抗中誕生的東西，與那些後來在沒有遭遇過抵抗的狀況下問世的東西所包含的氣質和內涵，是完全不同的。前者暗藏激情，是純粹的藝術表現，是通過巨大努力與心力打開自我後，在痛苦的試煉中抓住的某種東西。後者則是利用前者製造的、就算抱著慣性的心態也能接納的東西。前者是具有悲劇色彩的先驅，後者則有誰都放心接受的、與流行相符的別致，即所謂的「現代主義」。

現代主義也許能讓人賞心悅目，為生活增添樂趣，但無法鼓舞我們，讓我們發現生活新的一面，無法喚起強烈的生命力。

與無處不在的輕快氛圍相對抗，試圖抓住某種新事物，形成跨時代的飛躍——這樣的少數派很難立刻被時代接受。他們得不到認可，深受孤獨的煎熬，卻不得不繼續創作「不像畫的畫」——這就是藝術。這是前衛藝術的宿命，這些少數的人才是真正的創造者，才擔得起「藝術家」之名。他們是人群中的少數派，而我們不能因為自己不是藝術家，就認為生活中不需要什麼少數派。其實每個人的精神世界都有兩個不同的層面，一面是追求安逸的生活——沒有這樣的追求就沒辦法活下去；另一面則覺得「光這樣還不夠」。再怎麼追求安逸的人，內心深處還是會有這樣的衝動。也就是說，人類蓬勃的生命力，終究會促使我們對真正的前衛和藝術家的創造產生共鳴。

抗衡和排斥。

每個時代都存在這樣的對立面，而精神生活的張力，就在於兩個對立層面的相互

現代主義在生活中的功用

綜上所述，現代主義也許不具備創造時代的能量，但它也有自己的價值與作用。

將真正的藝術家的創造視作範本，接納並將它引入大眾，塑造時代特有的氛圍——這就是現代主義這種「流行」的功用，也正是推動時代前進的動力。

現代主義還能創造宜居的生活環境。建築、傢俱、裝飾、商業設計……它打造的是日常生活中的美。無論是傢俱、裝飾還是各類生活用品，近來備受追捧的都是「好設計」與「現代設計」。

常有人問我設計到底是不是藝術。從嚴格意義上講，設計擁有不同於藝術的要素。且不論本身的好壞，設計必須盡可能被更多人喜愛與理解。好比海報，要是海報的設計超出了人們理解的範疇，就算它有再高的藝術性，也不是成功的商業設計。沒辦法坐的椅子、不能使人安心居住的房子，就算再有藝術價值，也不能成為「商品」。

再加上商品往往需要量產，因此現代設計必須滿足被盡可能多的人喜愛這一條件。

又比如，我們在現代主義風格的咖啡廳坐上一會兒，就會覺得神清氣爽，可要是把人丟進充斥著「真正藝術」的地方呢？藝術的純粹包含著激烈的內核，讓人無法氣定神閒地坐下來休息。喝茶的時候，你的精神也要時刻面對本質的、無法逃脫的人性問題，在這種狀態下恐怕連茶的味道都品不出來，更別提休息了。我們的生活需要能安心隨意地放鬆休息的地方，這樣的咖啡廳隨處可見也是理所當然。

選擇服裝、領帶與飾品的時候，這種情緒也會有所體現。我舉的都是生活層面的例子，道理同樣適用於繪畫。許多繪畫作品看起來一副「我可是藝術」的樣子，內裡卻是取悅人的現代主義。我要再次說明的是，這種作品絕不是藝術，不能因為它是繪畫，就草率地等同於藝術作品。

時代一變遷，流行的範本一有變化，現代主義就會過時。某些畫作具有所屬時代特有的價值，能給人帶來一種「在一九××年的摩登時代去銀座喝了個茶」的樂趣，但是到了下一個時代，這樣的魅力就消失了。這是因為很多畫作雖有時代意義，卻沒有超越時代的價值，並不是創造。

真正的藝術不會因時代的變遷而落伍，因為它能帶來無窮盡的新鮮與感動。真正的創新藝術不僅具有它誕生之時的新鮮衝擊，更有能超越時代的永恆生命。在下一章，我會就這一點深入展開。換言之，「相對（時代）價值」與超越時代的「絕對價值」是

創造必不可少且無法分割的本質。

停滯會超越停滯

本章我們探討了前衛的本質與現代主義的功用，但人們往往只會從現代主義的角度看待藝術。例如，很多人覺得最新式的畫作，肯定在巴黎，最新的繪畫技術，也肯定源自巴黎。就好像有很多人認為最新款的車，肯定源自義大利一樣。因為在他們的邏輯中，最新的東西肯定在發源地。

許多畫家也的確會翻閱法國的美術雜誌，緊跟最新動向。

例如我旅歐回國之後，就被人問道：那裡最近都流行什麼啊？歐洲現在怎麼樣啊？這種想法是完全錯誤的，無法為我們解開藝術的難題。說到「停滯」，歐美的停滯比日本嚴重得多，也正因如此，他們才會苦苦掙扎，做出新的嘗試。可日本呢？日本則是放心往地上一坐，等著新事物從外國傳來。

藝術無時無刻不在停滯。沒有停滯，就沒有突破，突破之後，又會遭遇新的停滯。

藝術的動向，就蘊藏在這種危機之中。

人生也是如此。想認真生活的人總會發現前路一片漆黑，路上總有種種障礙，總有絕望的時刻。只有那些有決心克服重重艱難的人，才能獲得有價值的人生。換種晦澀的說法就是，藝術和人生，都時刻在與虛無相抗，所以才會讓人心生畏懼。

第四章

藝術的價值轉換

我要大聲宣布：

今日的藝術，

不能精巧，

不能漂亮，

不能舒服。

因為我堅信，這是藝術之所以是藝術的根本條件。

我的意見與傳統的價值標準，即「畫應該是精巧的、美的、讓人愉悅的」正好相反。

也可能有讀者覺得這些話頗違背常理。且讓我向大家說明其中的道理。

稱讚一幅畫的時候，人們往往會說：「畫得真好」、「好漂亮」、「看著高興、舒服」……可要是看到一幅從未見過的畫呢？也會有很多種情況。我在現代主義那章說過，有些現代畫雖然看不懂畫的是什麼，卻本能地讓人覺得「漂亮」、「舒服」；有些則是怎麼看都好看不起來，技巧看上去也不是很高，更不能帶來絲毫愉悅。也就是說，作為一幅畫，它教人無從下手，以往的鑑賞方法都不適用。這種時候大家肯定都疑惑過：這樣的東西能有什麼價值呢？

在傳統的價值觀中，傑出的藝術作品必須符合某些固有標準。但是在我看來，那些完全不符合標準卻擁有強大的力量，能震撼到每一個人，澈底顛覆並改變人們生活的作品，才是真正的藝術。

藝術不能「舒服」

真正的藝術為什麼不能讓人舒服呢？如我之前所說，傑出的藝術作品必有飛躍性的創造，它超越時代常識孕育出獨具一格的東西，必然會使看到的人產生某種緊張感。

為什麼這麼說呢？因為觀看者無法僅憑自己現有的素養，也就是和畫有關的現有知識去理解、判斷。遇到這種情況，人甚至會產生受到威脅的焦慮感。

人們看到富士山的畫，或是漂亮的裸體畫和靜物畫的時候，能完全沉浸在畫作的世界中。因為我們早就「看慣了」這樣的畫，不用付出任何努力，自然會身心放鬆。但是，具有創造性的藝術絕不會讓人產生這樣的安心感。

傑出的藝術家懷著堅定的意志與決心，否定現有常識，創造新的時代，這是他們捨棄、跨越過去的自己，將一切賭在令人恐懼的未知世界上所獲得的成果。在鑑賞他們

的作品時，我們要跟著作者一路奔馳，不能原地不動，被甩在身後時，更要奮起直追。

他為什麼要畫這樣的東西？為什麼畫會變成這樣？我們必須用心靈和頭腦，甚至調動全身感官來認真體會和思考，努力縮小與藝術家之間的差距。

同時，也要抱著和創作者相當的緊張感，和超越創作者的心態與作品碰撞，否則就無法理解真正的藝術。也就是說，觀賞作品的人也要懷著創造的心態去欣賞。

當你積極接觸傑出的藝術作品時，必然會產生一種進入超越自己想像的世界的特殊緊張感，這種感覺並不舒服。簡單說，要理解作品，就必然會產生疑惑與痛苦。

常有人帶著一臉悲壯的表情欣賞傑出的畫作，不要覺得他是在裝樣子。撓髮，嘆息，像在森林裡遇見獅子一般死死盯著畫作……這種痛苦，就來源於我上面說的緊張感。

不過，一旦抓住作品的精髓，將它化作自己的東西，你的生命就會獲得強有力的飛躍，喜悅也會隨之而來。不過，那也是和痛苦相伴的歡愉，是一種讓人連連點頭、喘不過氣、震撼人心、激動得瑟瑟發抖的、積極向上的充實感。所以，真正的藝術不會單純地讓你覺得舒服，或是促使你發出「哎呀，真不錯」之類的感慨。

藝術讓人不快

充滿激情的藝術會不由分說地迫近我們，刺激我們，不管我們能不能看懂。這樣的作品必然讓人不快。

比如，畢卡索有許多作品不會讓人感到愉悅，反而會讓看到它們的人產生某種不快的感覺。所以畢卡索才是當代傑出的前衛藝術家。

幾年前，我去了一趟巴黎，正巧碰上立體派的回顧展。作為打響二十世紀初新繪畫第一槍的藝術運動，立體派在很長一段時間裡受盡了辱罵。人們說它亂七八糟，說它根本不是畫，還叫它是「瘋狂」的代名詞。但是在半個世紀後的今天，它成了世界繪畫史上的經典，贏得了整個社會的尊重。展會上人頭攢動，場面熱鬧極了。

會場還展出了畢卡索的一大傑作──創作於一九〇七年的《亞維農的少女》。年輕的畢卡索無視當時巴黎優美而敏感的繪畫風格，大膽採用了詭異的黑人原始藝術手法。畫面左右兩邊呈現出不均衡的錯位，色塊的形態與顏色也成了立體派邁出的第一步。《亞維農的少女》以超強的氣場，震撼了展會。這幅畫是從紐約現代藝術博物館運來的，我當時也是第一次欣賞到原畫。它讓我全身酥麻，震撼深入骨髓，甚至到了不快的地步。論偉大，論激烈，它恐怕能和畢卡索的最高傑作釋放出刺耳的不和諧音。這幅

《格爾尼卡》相提並論，堪稱二十世紀上半葉的繪畫巔峰之一。

「不快」這詞不是我隨口亂說。畢卡索剛畫完這幅畫的時候，連他的朋友喬治‧布拉克都驚呼：「天哪，你動筆之前是不是喝了一升汽油？」不論布拉克是否說過這話，這個比喻是非常到位的。這樣一幅令人不快的作品就是憑藉著它的獨特，力壓其他傑作。

為了幫助大家理解「不快」的意思，我再舉一個例子。那趟歐洲旅行結束後，我順道去了開羅，參觀了當地的博物館。西元前十四世紀的埃及法老圖坦卡門的金棺，被安置在無數神祕的古代石像之中，分外奪目。

金棺長期安放在漆黑的金字塔裡，數千年的歲月也沒能改變它的模樣，它像昨天剛完工的一樣金光閃閃，上面還飾有五彩的紋樣。那激烈而駭人的美，驚得人直往後退。

為了隔絕室外的高溫，博物館的牆壁打造得非常厚，站在這樣的博物館中，凝視著這樣的棺材，讓人毛骨悚然，無論如何也不能愉快地欣賞它，或是發出「好漂亮」之類的感嘆。

當天晚上，有個報社記者來採訪，問我對開羅的印象，是否去了博物館。我告訴他：「埃及藝術放在全世界都是數一數二的，因為它足夠『令人不快』。」記者無比驚訝。

於是我向他闡述了我的藝術理論，又補充道：「在幾十年前，梵谷的作品也有一種令人不快的激情，但是現在回過頭來看，就會發現不快消失了，取而代之的是無限的溫馨和優美。布勒哲爾的作品也是這樣。埃及藝術有四千多年的歷史，到今天它們也能

第四章

93

讓我們毛骨悚然，這就是埃及藝術無可比擬的偉大之處。」聽到這裡，記者恍然大悟，顯得分外激動。告辭前他說：「我還是頭一次聽到有人這麼盛讚埃及藝術！」然後，我就在次日的早報上看到了一行大字——「日本前衛畫家岡本就埃及藝術發表新見解」，還配了一篇富有戲劇性的報導。

梵谷是個典型的例子。他的一生有多麼悲慘，想必各位讀者都有耳聞。雖然現在成了舉世公認的天才，可他在世的時候完全得不到大眾認可，一幅畫都賣不出去，周圍的人也不理解他，在絕望的煎熬中，他選擇了自殺。即使是在對藝術作品最寬容的法國，他也不被接受和認可。原因是在當時的人看來，梵谷的畫讓人不快。鮮活的色彩令人作嘔，扭曲的形狀與粗暴的筆觸也不堪入目——人們覺得他的畫一點兒都不美，而且抱有這種質疑的不僅僅是普通民眾，極具革命精神、同樣遭受著社會抵觸的印象派，也沒真正認識到梵谷的價值。據說連塞尚都對梵谷不屑一顧，甚至評價他的畫是「瘋子的畫」。

我第一次接觸到梵谷的作品是小學入學前。我父母都是藝術家，因此一看到新的法國進口的畫冊，就會買上一本擺在書架上，或是把書頁裡畫的彩色影本裝進畫框。梵谷的作品著實把年幼的我嚇到了。特別是那瘋狂湧出的色彩，樹木像火焰般搖曳，不祥的天空中布滿漩渦，還掛著兩個太陽。也許是受他的影響，我現在倒是覺得，比起筆直朝天的樹，歪歪扭扭的樹反而更有「畫」的感覺。可是在當時，那樣的樹讓我驚駭至

極。直到現在，依然有人不喜歡畢卡索畫的側臉上有兩隻眼睛的人像，說看上去跟怪物一樣。可梵谷畫的向日葵和絲柏樹在當時的人眼裡，比畢卡索的畫還要詭異。

我雖然被梵谷的作品深深吸引，卻感覺不到絲毫快樂。到了多年之後的今天，我已經不覺得梵谷讓人不快，只看到優美與舒服，甚至還感覺到溫馨。這是因為時代終於向梵谷的方向邁出了一步。

受人愛戴的梵谷已經不再向我們提問了。他淒慘的人生至今打動著我們，仍能勾起藝術家的共鳴，但他的作品已經不再是當下的問題了。只有那些能對現在的我們產生強力刺激的作品，才會讓人不快，也正因為如此，我們才會被強烈吸引，同時產生抵觸或厭惡的情緒。然而，這樣的裂縫一旦在時代發展的過程中被填平，曾經令人不快的東西就會變得溫馨美好起來。只有真正屬於當下的藝術，才有令人不快的屬性。我在本節最開始說的「藝術必然讓人不快」，其實就是這個意思。

大家可能會問：「就沒有讓人覺得愉悅和溫暖的藝術嗎？」這樣的藝術也是存在的，好比梵谷的作品，如今雖已讓人愉悅，但並不意味著它就不是藝術了。這個說法反過來卻並不成立——梵谷的作品之所以是藝術，並不是因為人們能愉快地欣賞它們（不可否認，「能夠愉快地欣賞」使人們逐漸把梵谷的作品當成藝術來看，使作品受到追捧）。梵谷給過我們的痛苦和不快，對現代藝術產生的深刻影響，這才是最關鍵的，梵谷的價值

就在於此。

即使是在今天，只要我們放下慣性思維，即所謂的「梵谷模式」，而是深耕他的作品本身，就一定還能感覺到足以讓人顫抖的「不快」。他的藝術絕不僅僅是舒服而令人愉悅的。

那世上就沒有能無條件享受的藝術了嗎？有，我在前一章介紹過的，與生活完全契合，不會讓人感覺到任何錯位與割裂的現代主義作品就是。對老人家而言，就像書畫古董。其中有些作品也採用了非常考究、水準非常高的表現手法，最典型的例子就是馬諦斯和布拉克的作品。我們能在他們的畫作中，看出受細膩的趣味性支配的均衡與和諧，還有平靜的喜悅與幸福感，卻無法感受到「活著」的力量、恐懼與本質的歡愉。換言之，那種和諧與平靜不是藝術與人生的第一要義，而是放鬆與休閒。

還有一類作品不會讓人產生上面說的這種神清氣爽的感覺，卻會深入我們的情緒，像麻醉劑一樣麻痺我們的末梢神經，帶來某種安慰與陶醉感。普通人喜聞樂見的繪畫大多屬於這一類，私小說、情色小說、愛情片、流行歌曲、浪花曲也是如此。這種東西在我們周圍隨處可見，好像也最受世人的歡迎。在前些天的街頭討論會上，就有人如此說道：「畢卡索的畫我是一點都看不懂，也不覺得有什麼好，可是浪花曲我一聽就明白，一聽就會感動。」這可能是發言人的真實感受，而且這麼想的人應該不在少數。然而，

這一類作品只會促使我們向人性的軟弱面妥協，讓我們安於現狀，無法提升精神的高度。

藝術不能「漂亮」

下面讓我們看看「真正的藝術不能漂亮」這句話。

我之所以這麼說，是因為漂不漂亮和藝術的本質無關。當人們感嘆一幅畫好漂亮的時候，他們在意的往往不是畫本身的價值，而是畫中的事物（詳見第二章「看不懂的畫作之魅力」一節），或是讓人舒心的現代主義在作祟（詳見第三章「前衛與現代主義」一節）。「漂亮」，指的是單純的形式美，比如女人的臉長得漂亮，或是衣服的圖案很漂亮，多看兩三次也許就不覺得了。僅僅是「漂亮」的東西一定會被人習慣，被人看膩。

這是因為，漂亮並不是能感動心靈的東西，而是根據時代的典型與慣例確定的「模式」。如果最近流行起了「好萊塢型美女」，那麼日本很多女孩子也會打扮成那樣。在我們現代人看來，塌鼻子、扁平臉是很不好看的，可要是這樣一個女孩生在奈良時代，那就是大美女了。所謂漂亮的服飾，也不是衣服本身的樣式或顏色很美，只是它剛好符合當時漂亮衣服的模式，人們才覺得它好看。也就是說，「漂亮」不是本質，只是附帶性

的模式而已。

不過請大家注意，我用的是「漂亮」這個詞，而不是經常和它混為一談的「美」。

因為這兩者存在本質上的差別，有時甚至會被賦予完全相反的含義。「美」也可以用在讓人不快，或是粗野的事物上。醜陋的東西，也有所謂的「醜陋美」。怪異的東西，可怕的東西，令人不快、不舒服的東西……都有讓人毛骨悚然的「美」。從嚴格意義上講，「美」是不需要「漂亮」、「醜陋」的分類，因為它有更深刻的含義。所以我才會將「美」和「漂亮」完全區分開，並在此前提下使用「漂亮」這個詞。

不知道大家有沒有過這樣的經歷──見到美女，我們往往會覺得她好漂亮，隨之便拋之腦後。相反地，一些明明不符合「美女」定義，卻能對你產生極大吸引力的人，會使你在接觸的過程中，感覺到她由內而外散發出的美，最後反而會覺得她漂亮。這樣的人才是真的「美」。反倒是某些只是外表漂亮的美女，越是交往，就越是覺得她們沒什麼過人之處，所謂的魅力也會大打折扣，久而久之，也許都覺得她們不再漂亮了。這就是「美」和「漂亮」的本質區別。

梵谷的作品是美的，但它們不夠漂亮。畢卡索的作品也是美的，但同樣不能說是漂亮。

藝術不能「精巧」

再看藝術為什麼不能精巧。其實這是下一章要重點討論的問題，因此我在這裡只做簡單說明。

過去的民間傳說裡常有這樣的橋段：名家畫的老虎太過栩栩如生，一到晚上就會從畫裡跑出來危害人畜。於是人們在老虎身上補畫一張網，把牠困住。在那以後，老虎就老實了。

前些天，我在京都看到了圓山應舉畫的鯉魚。那幅鯉魚圖也有類似的傳說，鯉魚身上也的確有一張畫得很精細的漁網。當時，人們傳說畫中的鯉魚每天晚上都會游到院子的池塘裡，圓山怕牠逃走才加了網。這條鯉魚放到今天看也沒像到以假亂真的地步，但那時候的人只見過形式化的日本畫，像應舉這種受西洋畫影響的寫實風格，到了大家眼裡就特別逼真了。要是拿動物的彩色照片給當時的人看，他們可能會更吃驚、更震撼吧。

不過畫在鯉魚身上的那張網的確特別精美，與鯉魚本身顯得十分協調，這也許是畫家的小幽默吧。無奈故事一旦傳開，就不再是玩笑了，反而被扭曲成了藝術層面的問題。我還記得小時候，學校老師總是一本正經地在課上把類似的奇聞逸事，當教材講給我們聽，雖然有趣，但作為孩子的我還是覺得有些故事很荒唐。

「畫得跟活的一樣」、「畫得像真的一樣」，其實跟藝術的本質沒有任何關係。無論聚焦哪個時代，真正傑出的作品都不是能用「精巧」來概括的。反倒是那些在技術層面不是很巧妙、有破綻的作品，更能直接、純粹地打動人心。到頭來，美術史上的經典名作都屬此類。

羅浮宮有無數精巧而完美的作品，卻無法給我們留下深刻的印象，查一查會發現有些畫家的名字甚至都沒有聽說過。也許在當時，他們都是了不起的「大師」，可是時代一過就被人們忘記，也被美術史遺忘了。那些懷才不遇的真正的藝術家卻能超越時代，逐漸獲得關注，為美術史注入新鮮的活力。

也就是說，畫並不是越精巧越好，可偏偏有人以為作畫的技巧才是繪畫的價值與藝術的本質。

去古今名作雲集的羅浮宮看看，就能立刻意識到這個嚴肅的事實。

總而言之，一幅作品完全不符合評價畫作的固有標準──舒服、漂亮、精巧──卻能強烈地吸引、震撼觀看者，這就是藝術真正的驚人之處與可怕之處。

藝術的力量是「無條件」的，今後的藝術也須有這樣的自覺。

第 五 章

畫是所有人都要創造的東西

「欣賞」也是一種「創作」

藝術既是單數，也是複數

繪畫不僅所有人都能鑑賞，而且所有人都應該去創作。誰都能畫，誰都應該享受繪畫帶來的樂趣。這是我的一貫主張。

也許有人會說，繪畫是畫家的事，外行只要欣賞就行了。就算畫，也是出於興趣畫著玩，聊以自慰罷了。與其畫出來丟人現眼，還不如不畫。這的確是很多人的想法。

「畫不僅僅是用來欣賞的，每個人都可以去創作，不，是每個人都必須去創作」——聽到這段話，大家也許會非常意外和驚訝。

然而，「欣賞」這件事本就離不開你自身的創作，欣賞與創作本就是不可分割的。

讓我們先從這一點說起。

有些人會欣賞、品味畫作，但沒時間去創作，或是沒有創作的積極性。即使你也是這樣，也請耐心地往下看。

創造與品味，即藝術的創造與鑑賞不一定是完全割裂的。假設你看到某位畫家過去創作的一幅畫，畫面的形狀和色彩可能看起來跟你沒有任何關係，然而，你之所以去看這幅畫，就是對它有某種興趣。這種興趣可以是喜悅，或是與之相反的厭惡，又或是其他類型的感動。

看畫時，你會像照相機的鏡頭那樣，原原本本地捕捉畫中的形狀與色彩嗎？你以為看到的是畫布，是你視線所及的所有東西，可你心中凝視著的其實是你想看到的東西不是嗎？

那就是你用想像力創造的畫面。十個人去看同一張畫，投射到心中的畫面肯定是各不相同的。每個人受感動的程度不一樣，對畫的評價也不一樣。就算這十個人都「喜歡」這幅畫，喜歡的方式也是各不相同的。

可見鑑賞是多麼多種多樣，當這種多樣深入一個人的生活時，又會創造出多麼獨特的形態。有多少個人去欣賞，就會產生多少幅不同的作品。每個人在心中描繪出的作品都是不一樣的，這些「作品」又會在精神力量的作用下不斷變幻，不斷再創造。

既是單數，又是無限的複數。藝術的生命就在於此。無論作品本身是什麼樣，只要你覺得它好，那它就是好的。反之，作品本身再好，只要你精神上覺得它無趣，那它在你眼中就只會是無趣的——即使作品本身明明沒有任何變化。

我在上一章也提到過，梵谷去世前一直沒有得到社會的認可，普通民眾自不必說，連塞尚這種同時代的天才，都無法接受他的畫，稱其像「腐爛的東西」。在那個時代，梵谷的畫的確是「不美」的，可是在今天，人人都覺得它們是絢爛的傑作，作品本身沒有變樣，畫布上的色彩還會隨著時間的流逝變得暗淡無光，可它確實被認定更「美」了，這一點無可爭議。梵谷不是特例，是欣賞作品的人讓作品的價值有了徹底顛覆。

從這個角度看，一幅作品是傑作還是拙作，並不是由創作者本人決定，而是由品味作品的人定奪的。那麼，鑑賞（也就是品味）就應該等同於創造價值的行為。無論作品本身是由誰創作，觀看者都能通過「品味」這一行為，參與到創作之中。因此，我們無須親自拿起畫筆，塗抹顏料，揉捏黏土或是在稿紙上奮筆疾書，也能切身體會到創作的喜悅。

創造你自己

我想說的並不是讓大家努力培養興趣、被動地成為藝術愛好者，而是更積極、自信地去體會創作帶來的感動。作品不過是「結果」，我們沒必要認為沒有留下作品，就相當於沒有創作過。把創作放進繪畫、音樂這樣的框架裡思考，認為我要創作詩歌、音樂、舞蹈也是大錯特錯，這是被狹隘的藝術的功能性牽著鼻子走的舊思維。用這樣的框

架限制自己，反而會讓創作變得更難。

事實上，畫畫也是另一種形式的音樂創作。聽音樂時，你是在心中揮灑想像的畫筆（雖然手上沒有握筆）。換言之，這種絕對的創作意願與感動，才是關鍵所在。

如何在生活中展示自己活著的意義、蓬勃的生命力與能量？不一定要用固定的形狀、顏色與聲音加以表現，只要創作行為已經在心中完成，只要創作的喜悅讓生命熠熠生輝了，就很美好。

因此接觸別人創作的作品，讓自己的精神無限拓展，染上豐富的色彩，便是偉大的創作行為。

總之，創作就是塑造自己的人格，確立自己的精神。我們在不斷創作自己，只要讓身心與傑出的作品激烈碰撞，就能獲得真正的感動，從那一瞬間起，你眼中世界的顏色與形狀都會與之前截然不同。生活會變成人生的意義，展現出你從未見過，也從未瞭解過的面貌。在那一刻，你就是在創作自我了。

從看到畫

我們可以更進一步。

畫原本不是給人看的

創作應該不僅僅是自己一個人的問題。若能將自己的感動釋放、表現出來，就能為他人帶去感動和激情。到時候，你身邊的世界定會圍繞著這一行為，綻放出新的色彩。

我們會被畫作感動，讚嘆「這畫真棒」。然而，僅僅是被動地鑑賞有時無法滿足生活中的所有需求，於是你會產生自己想自己動手試試看的念頭，這符合人性的自我表現欲與創作欲。但大多數人都會停留在「要是能畫出來就好了」的階段。如果就此止步不前，就無法獲得真正的充實。

明明想創作，卻遲遲沒有動筆。這必然會導致某種倦怠的情緒，無論我們察覺與否，這樣的情緒累積越多，生活就越來越消極與空虛，而我們往往很難意識到這種空虛的存在。

你在展覽會或劇場這種鑑賞藝術的地方感到過某種分外嚴肅或凝重的氣氛嗎？鑑賞者與被鑑賞者之間的疏離──就是這種疏離，讓我們產生了空虛的情緒。

如果你產生了「要是我也能畫出來就好了」的念頭，就應該提筆去畫，不，是必須去畫。

沉睡在倉庫中的名畫

一聽到「畫是每個人都應該創作的」，大家都會覺得莫名其妙，卻沒人會對「畫是給人看的」這句話產生絲毫的懷疑。但是在不久前，畫都不是像今天這樣人人都能看的東西。我沒在開玩笑，也不是詭辯，這是藝術史上的一大爭議，請聽我細說。

為什麼畫一度不是給人看的呢？因為繪畫藝術在過去只有特權階級才能欣賞。

舉一個簡單的例子。落語中常會出現這樣的橋段：阿熊和阿八去住在巷弄的老人家裡做客。老人家講了一堆書畫知識，他們聽得雲裡霧裡。住破爛長屋的老人擁有的書畫也許是俗物，可即使是這樣的俗物，也是阿熊和阿八這些封建時代的老百姓一輩子都接觸不到的。

傑出的畫作更是難得一見，只有大戶人家、貴族家和寺院這樣的地方才有。能把這樣的作品掛在客廳裡展示，或是有資格欣賞它們的，僅限於極少數有身分的人。對普通老百姓來說，只有在大宅裡做傭人時才能在打掃時瞥上一眼，根本談不上「鑑賞」。

他們沒有鑑賞的財力、時間和權利。農民和粗工與繪畫藝術基本沒有任何交集。

其實現在也是如此。去跟田裡作農的老人聊法隆寺的壁畫、源氏物語繪卷、探幽和光琳，他們怕是壓根就沒聽說過，覺得「這些東西跟我有什麼關係！」，更別說談論了。

因為人們一貫認為農民和窮人跟書畫畫之道，也就是藝術是八竿子打不著的。

（江戶時代，町人階級崛起，創造了他們特有的藝術形式，「浮世繪」就是其中之一。

但是在當時，浮世繪並沒有被當作藝術品來對待。浮世繪能在今天變得偉大，成為日本藝術的代名詞，都是因為歐洲人在十九世紀後期發現了它高超的藝術性。換言之，浮世繪之所以能成為日本人眼中的藝術品，都是「出口返銷」的結果。浮世繪剛誕生的時候，和節慶活動的招牌、太陽傘上的圖案一樣，雖然受人喜愛，卻是給婦孺玩賞的東西，在人們心目中沒有多大藝術價值。）

繪畫作為特權階級的專有物，窮人看不到，富人也不願意將其拿出來展示。

珍藏的寶物，就是以「不展示」為方針的。如果是「絕世珍品」，就更不能隨隨便便給人看了，只有貴客來訪的時候才能展示。而且展示的物品，要視客人的身分而定。

如果是特別尊貴的皇族公卿，或是「××守」這樣的大名，那就得把家中最名貴的藝術品「請」出來，因為這二人大駕光臨是件很榮耀的事。再對客人說上一句：「此物平時絕不示人，只有天皇陛下和太閣殿下光臨寒舍時拿出來過。您是第三個見到的人。」那就是無可挑剔的款待了。這種時候，對欣賞作品的人來說，作品本身的好壞並不重要，被重視的感覺，以及由此帶來的好心情才是最重要的。換言之，畫作並不是給喜歡畫或是懂畫的人看的，它們的作用，是來滿足達官貴人的自尊心。

所以在沒有貴人造訪的時候，這些畫作只能待在不見天日的地方。下人甚至不知道雇主家裡有什麼貴畫作，身分卑微的人要是一不小心看到了名貴的藝術品，會擔心自己遭天譴，甚至雙眼失明。

這就是「畫不是給人看的」的意思。不隨便拿出來展示，人們也不會主動去看。

越展示就越沒價值

到了現代，畫基本上成為了人人都有機會欣賞的東西，展覽會和博物館可說是琳琅滿目。與其他娛樂方式相比，欣賞藝術作品算不上奢侈，反而是一種樸素的休閒方式。畫是用來看的──這個常識已然深入人心，不會受到任何質疑，可這種現象是日本擺脫封建制度之後才出現的。明治中期，政府學習西方辦起了博覽會與展覽會，進來就能自由欣賞天下名作成了他們的宗旨。

這項宗旨產生的積極作用，是西方文化對日本帶來的諸多影響中較大的，幾乎與電、火車與汽車等新技術帶來的變化不相上下。

然而，日本的古典藝術、名畫與名器等都誕生於帶有封建色彩的不示人的世界，迄今這種風氣依然存在，所以它們還是所謂的書畫古董，以「不展示」為原則，這也是

今日的藝術

110

它們的保身之策。我之前雖然說「畫成了人人都能欣賞的東西」，卻特意加了「基本上」一詞，就是出於這方面的考慮。

誠然，畫在觀念層面已經變成了人人都能看的東西，可是不隨意展示、不主動去看這樣的習慣依然根深蒂固。還有人覺得，藝術作品的價值每展示一次就少一分。這樣的例子在我們身邊並不少見。

這些都是事實。日本藝術中的名品傑作是大和民族的驕傲，可我們近距離接觸它們的機會實在很少。普通人沒見過也許是理所當然，可連美術史專家都覺得珍品很難有機會見到，遺憾得捶胸頓足。仔細想想，這是一個荒唐到令人驚愕的現象。日本高舉「美術大國」的旗幟，積極對外宣傳，還在外國開辦各種古典藝術展。這當然是好事，可日本人自己都接觸不到實物就很成問題了。以沒親眼見過的傳統藝術為榮，這不是很滑稽嗎？

達文西舉世聞名的傑作《蒙娜麗莎》素有頂級藝術品的美譽，但它就掛在巴黎的羅浮宮。這幅畫失竊過一次，鬧得沸沸揚揚。此事還被改編成了電影《失竊的蒙娜麗莎》。為什麼失竊，就因為它被掛在人人都能去看，甚至竊走的地方。

羅浮宮每天都要接待來自全世界的遊客，它的門票非常便宜，周日還可以免費入場。無論是小朋友、窮學生還是普通勞動者，都能毫無顧慮地入場參觀，就像對待自己的私藏一樣，盡情欣賞這幅全世界最出名的畫，以及其他一流名作。

可日本呢？我想和大家分享一段自己的親身經歷。

我在法國和抽象主義同仁投身於新藝術運動的時候，在巴黎街頭的書店看到了光琳畫作的複製品。我被它強烈地吸引了。除了優美，它在強勁和犀利方面也絲毫不遜色於西歐的古典作品。我心想：這才是日本引以為傲的傑作啊！等回到日本，一定要把光琳的作品看個痛快！

回國後，我立刻尋找欣賞光琳的機會，卻遲遲不能如願。他的代表作《燕子花圖》和《紅白梅流水圖》屏風畫的照片和複製品到處都是，可要看一眼實物，簡直比登天還難。

二戰爆發前，我在機緣巧合下受《燕子花圖》的所有人根津嘉一郎的邀請，在他家親眼看到了這幅傑作。但這屬於天上掉下來的機會，像我之前所說，美術史專家還是見不到許多珍品。

不過二戰結束後，許多名品被拿出來在博物館裡展示，偶爾甚至還會在百貨商場的展覽會上露個面。這都是時代的恩惠。光琳的代表作也在博物館展出過一兩次。

有一次，上野的表慶館舉辦了「馬諦斯展」。

為了不被西方的現代藝術比下去，博物館就搞了一場琳派的大型展覽。聽說《燕子花圖》和《紅白梅流水圖》屏風畫都會展出，我興高采烈跑去看，卻沒找到。問了工

作人員才知道，這兩件作品不是全程展出，只有其中的十來天才能看到。我去的時候，寶貝已經被收進庫房了，真是大失所望。

我的類似經歷還有很多。無論如何，傑出的古典藝術都應該是我們靈魂的血肉，可我們只有在非常走運的時候，才有機會接觸到它們，普通人更很難一見。這對日本人來說絕非幸事。正因為我們在沒有接觸過實物的狀態下，僅用文字語言來探討思考，文化意識才會徘徊不前。

還有更荒唐的事。陶瓷器（比如茶杯）的創作是日本古典藝術的重要領域之一。享譽天下的名器一般不會出現在公眾的視野中，要像祕藏的佛像一樣收在倉庫裡。為什麼呢？博物館的工作人員告訴我，因為茶杯一旦展出，就得雪藏整整三年，不能在茶會上使用。

在茶道文化中，客人是精挑細選的（要非常內行才行）。主人還要特意為此挑選掛在茶室的卷軸、用來裝飾的鮮花和茶具，菜單也要精心斟酌。相當於告訴客人：「這些都是為各位特意準備的」，是無上的款待。客人也要領會主人的用心，做恰當的答謝。這被認為是客人理應具備的修養和素質。因此，茶會當天使用的茶杯是否出自名家之手，就顯得尤為關鍵。

要是把那麼精緻寶貴的珍品拿去博物館之類的地方展覽，小學生、蔬果店的大爺

都能隨意欣賞，那它的寶貴程度和價值必然大打折扣。也就是說，被展示過的名品就不能拿來款待客人了。這就是他們的考量，但在我看來，這反而不符合茶道的精神，是種違背墮落。

值得一提的是，就算在博物館的再三懇求下，茶杯的主人同意展出，他們往往也會開出一個條件：不能展示茶杯的底部。普通人肯定無法理解這個要求從何而來，聽完我的解釋，可能會覺得很不可思議。據說陶瓷器最重要的部分就是底部，判定它有沒有價值，是什麼來歷時，看的也是底部。跟人的肚臍眼一樣，要是隨隨便便給外人看了，那就是糟蹋了傑作。越是應該盡可能給更多人欣賞的傑出作品，就越是想方設法不給人看個痛快——這就是傳統的書畫古董的現有狀態。

再傑出的藝術作品，不拿出來給人欣賞，那還有什麼價值可言？換言之，藝術的重點不再是它的價值本身，而變成了權力和與之相伴的社交價值。

二戰前，奈良的正倉院、京都的桂離宮與修學院離宮等日本古典藝術遺產，都是不向普通人開放的。只有官職高於從五位、校官以上的軍人，或是有一定社會地位和功勳的人才能入內參觀。聽說參觀時還要穿禮服。那個時代的頭銜可以用錢買，大家不妨想一想，那些靠投機、特權或高利貸暴富的俗人與高級官員，即使穿上西裝禮服或晨間禮服，又能懂哪門子藝術鑑賞呢？即使一個人沒有傲人的頭銜，只要他真的想看，就應

不入流的畫家們

從貴族的專利到市民的藝術

通過上面的介紹，大家應該明白畫作是如何從難得一見的特權階級專利，變得人人都能觀賞了。為了讓大家理解下一個階段，也就是每個人都要也必須創作畫作，我還得進行一番漫長的解說。

如前所說，畫之所以變得人人都有機會欣賞，是受了西方人的影響。其實，在西方封建時代，精品畫作也只屬於王侯貴族。這種現象和東西方這樣的地域因素沒有關係，也不是民族性所致，而是社會制度的產物。當時的優秀藝術家幾乎都是國王與貴族

該有看的資格。「欣賞」不才是問題的關鍵嗎？然而在這樣的文化環境中，許多人將如此嚴重的問題僅歸結於「習慣」，並不覺得有什麼不對。萬幸的是，二戰結束後，參觀者的身分限制已經在很大程度上放寬了，可即使是這樣，參觀前還是需要辦理各種繁雜的手續，簡直足夠澆滅普通人對古典藝術的幻想與憧憬。

的私人畫師，在金主的庇護下生活，平時畫畫金主的肖像，掛在宮廷裡當裝飾。

到了十八世紀後半葉，西方社會經歷了資產階級（市民）革命與工業革命，進入了民主時代。在此過程中，藝術界逐漸對普通民眾敞開了大門。展覽會的前身，其實就是波旁王朝的國王為了向貴族展示藝術品，在宮廷的沙龍（大廳）舉辦的鑑賞會，只是展覽會是向普通市民開放的。所以在法國，人們至今將展覽會稱為「沙龍」。

與歷史相關的內容我會在第六章中做詳細介紹。在此要提的是，貴族被打倒，藝術變成普通人的所有物之後，藝術的題材並沒有立刻市民化。專為市民創造、獨具一格的繪畫作品在法國大革命之後的幾十年，才宣告誕生。長久以來，市民階級懷揣著對自己推翻的貴族文化的嚮往，尤其在藝術方面，對貴族的模仿持續了近一個世紀。社會學與唯物史觀的觀點——「社會意識形態決定藝術形式」雖沒有錯，但時代在歷史層面的進步，與社會條件和能適應條件的藝術這三者間不一定同步。

我在之前的章節中提到，文化層面的進步總是遲於現實生活層面。遺憾的是，這一點在西方藝術的發展歷程中也體現得尤其明顯。

到了十九世紀末，純粹的市民藝術——印象派終於誕生。在這樣的氛圍下，不走尋常路的塞尚為二十世紀的藝術，開創了一片新天地。這是我要重點分析的內容。

不入流的畫家塞尚

塞尚是如今人們心目中的「現代繪畫之父」，美術史上的最高峰之一。然而，這是二十世紀後才有的現象，他在十九世紀度過大半生（他生於一八三九年，死於一九○六年，享年六十七歲），當時卻完全沒有受到社會的重視。

如此偉大的藝術家沒有得到人們的認可，這就是問題所在。我在前文中已經從若干個角度進行了分析，還有一個顯而易見的原因——在當時的人們看來，他是個不入流的畫家。

塞尚是個不入流的畫家？大家肯定不能認同。每次我在講座上提起這個，在場的觀眾都會爆發出一陣哄笑，沒人當真。就連那些只聽說過塞尚的名字，從沒正經欣賞過他作品的人都會嗤之以鼻。殊不知，在數十年前，塞尚還是個沒有一點前途的不入流的畫家。

塞尚二十二歲時告別故鄉（位於南法普羅旺斯的小鎮艾克斯），遠赴巴黎，一心想去美術學校上學，卻始終無法通過入學考試。想把作品送去官方沙龍展出，也總是被拒之門外，直到一八八二年才如願以償得到展出機會。

而且，他並非通過正常管道入選的——當時展覽會有一個由評審委員推薦的「外卡」

名額，在好友基約曼的推薦下，塞尚未經審查就幸運入選了。誰知到了第二年，這項制度被取消（可能是有人覺得把塞尚的畫作推薦上來太不像話），塞尚再也沒有在展覽會上展出過作品。

這些事實都能證明塞尚曾是人們眼中不入流的畫家。直到二十世紀初（塞尚去世前後），他才逐漸成為人們眼中的「大師」與「天才」。當然，也有極少數走在時代前面的人在塞尚生前就大力支持他，希望世人接受他的藝術，好比嘉舍醫生和畫商扶拉等人。可是仔細想想，再不入流的畫家都會有五六個跟在他屁股後面捧場的人吧。

所以，有極少數支持者並不能證明他受到了認可。我們甚至可以從更刁鑽的角度想，要不是後人認識到塞尚是個非常偉大的藝術家，那麼他的支持者也就沒法成為慧眼識才的伯樂了。

和塞尚一起長大的摯友——大文豪左拉，雖然敏銳地察覺到了他的藝術才華，卻不看好他的作畫技術，留下了這樣的評語：「你是個詩人，也的確有藝術天分，只要再提高技術就行了。」左拉的小說《傑作》講的就是一個年輕藝術家的悲劇。這個藝術家總是畫些奇奇怪怪的畫，生活中的一切都辜負了他，讓他不再對自己的才能抱有希望。這位主人公的原型，就是年輕時的塞尚。據說最終，他在尚未完工的畫前上吊自殺了。

左拉發表這部作品之後，便和原本形影不離的好友塞尚分道揚鑣，甚至發展到絕交的地

步（不過塞尚後來辯解說兩人絕交跟這部小說沒有關係）。漸漸地，左拉開始用「Raté」（廢物、飯桶）來稱呼塞尚了。

左拉應該是最理解塞尚的人，可是連他都覺得塞尚畫技拙劣，普通大眾就更不用說了。在他們心目中，與其說塞尚是一竅不通的門外漢，不如說他是「瘋子」。

今時今日，我只要一說「塞尚是個不入流的畫家」，日本的知識分子定會奮起反擊⋯⋯「岡本太郎又口出狂言了！」。可他們要是在六十年前的法國用同樣的熱情誇獎塞尚（當然，他們要是真的生活在那個時代可能就不會這樣誇），必定會跟塞尚一樣，被當成瘋子。

塞尚的晚年是在故鄉艾克斯度過的。即使到了今天，還是有很多艾克斯人不承認塞尚的價值，認為那個怪老頭的畫是被畫商捧出來的，把他視作時代的丑角。

其實用世俗的眼光看，塞尚的畫技的確算不上高超。

我這話是有依據的。

嘉舍醫生因支持梵谷與塞尚聞名，我曾在他的故居見過塞尚第一次去巴黎在畫院學畫時的素描。

稍有作畫經驗的人都應該知道，畫一個站著的人是很容易的。

但若想畫一個手往前平舉的人的正面像，就很難把握伸出來的拳頭和肩膀之間的位置關係了。拳頭也許會和肩膀重疊，變成同心圓，要麼就像是肩膀上開了一個洞。反

正就是很難畫，初學者和畫技不熟練的人一般都沒辦法處理好。而塞尚的素描，顯然屬於這種情況。他從正面畫了一個坐著的裸女，本該畫在最前面的膝蓋居然陷進了下腹部，顯得畫面特別不協調（與我同行的日本畫家一看到這幅素描就感嘆道：「不愧是塞尚，畫得真好啊！」讓我無言以對）。與塞尚同時代的其他畫家，好比雷諾瓦和竇加的畫技就要高明多了。從傳統作畫技術的角度看，塞尚實在不算有才能。

有人可能會辯解說，塞尚是故意畫成這樣的。但當時塞尚無比崇拜的畫家是惡俗的官方沙龍大師阿里・謝弗，這就很讓人驚訝了。

不過，這樣一個不入流的畫家是如何創造出那些傑出的藝術作品的呢？

我想在本節重點探討的問題就在於此。對現代藝術來說，老套的技術與古典的規則已經不再必要了，正因為如此，人們眼中的不會出名的不入流畫家，才能成為耀眼的現代藝術創造者。這不僅僅是藝術形式的問題，還包含著重大的歷史意義與社會意義。

如果塞尚早生一個世紀會怎麼樣呢？雖然是假設不是歷史事實，可在此假設下探討，塞尚和孕育出塞尚的「現代」的意義就會浮出水面了。如果塞尚出生在一百年前的封建時代會如何？十八世紀也是貴族時代，傑出的藝術家都會被宮廷與貴族豢養起來。華鐸、福拉哥納爾、布雪、夏丹、格勒茲……那是個華麗絢爛、高超畫技畫家的全盛時代。他們的作品大多是俊男美女的貴族肖像，畫面中鋪滿了天鵝絨，散落的寶石閃閃發光，蕾

絲形成了精細的褶皺，彷彿連衣物摩擦的響聲都能聽見。

在這樣的情況下，塞尚又怎麼可能成為王侯貴族的專屬畫師呢？波旁王朝的國王、絕世美女龐巴度夫人、瑪麗‧安東妮王后……要是把這些貴族畫成了歪歪扭扭的蕃薯臉，就算畫作本身再有味道，再能帶來藝術層面的感動，貴族們都絕不會容忍。這樣的畫作也不可能成為權勢的象徵，將貴族的榮耀傳給後人。因此在那個時代，斷然不會有人把塞尚當「畫家」看待。

不僅如此，塞尚也不可能靠畫畫過一輩子。他考不上美術學校，作品也沒能入選展覽會，就算想畫一輩子，周圍的人也不會允許。因為生活在封建社會，等待著他的必然是「別幹這些傻事了，回家裡幫忙吧！」實際上，塞尚出生的時候，十九世紀已經過半，資本主義的發展水準很高，「個人的尊嚴」已經在市民道德體系中，確立了穩固的地位。

也就是說，正因為塞尚生活在一個沒有了封建制度制約的時代，他才能享受到「想做什麼就應該去做，他人無權干涉」的待遇。隨便一提，塞尚的父親是個銀行家，這算得上是資產階級色彩最濃重的職業了。他起初希望兒子能繼承家業，很反對塞尚學畫，但見塞尚特別堅持，也只得作罷，尊重兒子的意願，隨他去了。

周圍的人允許塞尚走畫家這條路，塞尚自己也沒有產生懷疑和自卑，堂堂正正地靠此過了一生。換言之，認可個人和他人自由的市民社會的新風氣在當時已經成型，而

這樣的風氣，正是塞尚能成長為大藝術家，並創作市民藝術的絕對條件。

我們不能抱著事不關己的心態去看待歐洲社會的變遷，對比一下日本現今的狀態──許多拜訪過我，想成為畫家的年輕人都在為這個問題發愁：對比一下日本現今的狀學畫了，去考個藥劑師的資格繼承家業，或是回家賣木材為生。其實就是讓他們別賺得更多、說出去更有面子的正經工作。老家的父親們不僅對他們的理想大加反對，還威脅切斷經濟支持。現在的年輕人不會輕易屈服於這樣的干涉，不過頂住周圍人的反對，克服重重困難，終究不是一件容易的事。

外行畫家梵谷、高更和盧梭

除了塞尚，那個時代還孕育了梵谷、高更等絕世天才，他們被統稱為「後印象派」，也在美術史中建立了不可撼動的地位。畫技蹩腳在他們身上體現得尤為明顯，他們都是一竅不通的「門外漢」畫家。我在之前的章節（第四章「藝術讓人不快」的小節）中提到過梵谷。其實梵谷是「半路出家」，他從事過畫廊的店員、老師和傳教士等工作，三十多歲還沒有穩定下來，到了中年，才開始真正的「畫家生活」。在生前得不到認可這方面，他比塞尚淒慘得多，最後還因此而自殺。關於他的悲劇，在此不多贅述。

當時，以馬奈、畢沙羅、雷諾瓦、莫內、塞尚為代表的印象派畫家，是被權威全盤否定的「革命分子」，他們並肩作戰，一同投身於激進的藝術運動中。

印象派畫家們常會帶上自己的作品聚在一起，相互點評。梵谷剛來巴黎時，也參加過他們的集會。在他眼中，在場的各位都是光芒萬丈的前輩。看著前輩們把各自的作品展示出來，熱烈討論、點評，相互稱讚，梵谷也把自己的作品擺在會場角落的椅子上，戰戰兢兢地觀察大家的反應，默默等待，只盼有人能注意到，給個三言兩語的點評。然而，他的願望還沒有實現，集會就結束了。別說點評，甚至沒人看上一眼，大家對梵谷也是不理不睬。我似乎能想像出梵谷垂頭喪氣拿著畫踏上歸途時的絕望、鬱悶，以及內心深處的苦楚。

在當時一些有見識的市民們看來，印象派的革命分子就是「不知所云」的代名詞。

其實不被普通人放在眼裡，藝術家是能忍受的。然而，鄙視梵谷的是他分外尊敬、信賴的前輩與同儕，這就使他墜入了悲劇的深淵。

高更也是後印象派的代表人物。他原本是個事業成功的股票經紀人，卻在三十五歲時，突然改行當了畫家。所以他也跟「門外漢」沒什麼區別。

還有海關官員亨利‧盧梭。他是所謂的「星期日畫家」，完全外行。他的作品天真無邪，技巧也十幼稚，乍一看比梵谷的畫還像小朋友的作品。放在十九世紀，如此稚拙

的表現手法絕不會得到認可，反而會受到世人的恥笑。可是在今天，盧梭的作品是眾所周知的藝術瑰寶（圖6）。有些乍看之下不高明的畫並不是沒有價值，它們反而還能得到認可，成為人們眼中的傑出的藝術作品——這其實是二十世紀特有的現象。

直到十八世紀，畫技高超還是成為畫家的絕對條件。但是到了十九世紀末，畫技平平的人和門外漢也能成為了不起的「天才畫家」，只要他有真正的藝術天分，能帶來真正的藝術感動。可惜那個時代的普通市民還沒有進步到能認可這些天才的境界，這也導致了一些畫家的悲劇命運。

進入二十世紀之後，人們的判斷標準逐漸發生了變化。比起畫技高超的畫家，不入流的畫家們反而成了更出色的藝術家。這正是現代藝術進步的偉大意義（可惜陳舊的價值觀還沒有被完全推翻。無論是法國還是日本，學院派權威依然橫行）。

故意畫得難看的畢卡索

二十世紀的藝術家踏上塞尚開闢的道路，繼承了梵谷與高更的衣缽，開拓出更廣闊、更無限的藝術可能性。畢卡索和馬諦斯都是畫技了得的畫家，但只要認真看過，就會發現他們在作品中，並沒有炫耀自己的技術，乍看之下都和孩子的塗鴉相差無幾。要

圖 6　盧梭《詩人和他的繆斯》1909 年

不需要高明技藝的時代

生產方式與藝術形式

藝術理念並不是藝術家心血來潮造就的，如我反覆強調的那樣，它具有重要的歷史意義與社會意義，與社會的生產方式密切相關。下面我將簡明扼要地為大家梳理這其

是把畢卡索的素描混在孩子的塗鴉作品中，一時真的分辨不出，畢卡索的擁躉可能也會認錯。「不愧是畢卡索畫的，就是好！」——我們要警惕這種說法。畢卡索的作品當然是好的，它們看上去彷彿出自孩童之手，卻擁有與塗鴉截然不同的藝術性。然而，「畫得好才有價值」這樣的說法和觀點都是錯誤的，也十分危險。

盡可能畫得精巧曾是畫家的目標，如今，「笨拙」反而成了當代藝術家的一大追求。

畢卡索也曾明確表示：「我正是靠著一天比一天畫得難看而得到了救贖。」這不光是他一個人的問題，還道明了現代藝術的本質。也就是說，「畫得好」這個繪畫的絕對條件與傳統價值，已經被完全顛覆了。這就是我在上一章中提到的「藝術的價值轉換」。

中的關聯。

　為什麼十八世紀之前是以精巧高明的技藝為上呢？因為社會仍處於手工業時期，所有東西都要靠工匠手工製作，傑出的作品必然出自能工巧匠之手。所有作品的「好」與「美」，都建立在非凡、熟練的技藝上，人們也非常尊敬這樣的技藝。但是到了十八、十九世紀，工業革命孕育出了大規模的機械工業，原本需要能工巧匠埋頭手工製作的東西，都能用機械大量生產了，品質相差無幾，甚至比手工製品更精巧和標準。

　例如，在日本，鍛造刀劍是一項極具神祕感的技藝。在故事和電影裡經常會提到匠人工作之前，要先用清水淨身，換上一身白衣或其他特殊的服裝，把長明燈擺在神龕上。淬火的時候，他們大概還要半閉著眼睛，擺出一副天神附體的樣子（其實我也不知道他們實際會露出什麼表情）「呀」地一聲大喝，在一瞬間完成動作。如此鍛造一把刀，天知道要耗費多少時日。

　另外，要成為巧匠，離不開多年的艱苦修行。孩子十多歲的時候就會被父母帶去拜師，住進師父家裡，一般要熬二三十年才能出人頭地。而且就算進了師門，師父也不會立刻教你。小徒弟從早到晚都得打雜，打水煮飯，砍柴擦地，給師父捶肩，伺候師父吃飯，還要受師兄的欺負……漫長的學徒生涯是用血淚寫就的。等上了年紀，形同枯木，才能達到爐火純青的境界，繼而自立門戶。

第五章

127

可是在今天，人們能借助科技的力量輕鬆煉出高品質的鋼，即使是正宗級別的刀劍，一天也能生產出好幾萬把。剛進工廠沒多久的工人也能製造出這樣的產品，成為「當代正宗」。他們不用忍受宗師繼母般的折磨，也不用在拖地砍柴上浪費時間，只要有人教兩三遍，告訴他們應該用多大的電流，機器操作多長時間，哪個開關對應哪項操作，就能完成生產了。如果需要精準控制時間，只要按一下開關，機器也會代勞。這當然是現代的恩惠，只是委屈了「正宗」們。鍛造刀劍變得如此簡單，自然成不了浪花曲的題材。

我想通過這個例子說明的是，在很長一段時間裡，無論製作什麼東西，靠的都是工匠的熟練度，還有源自多年經驗的「訣竅」和「感覺」。所以優秀工匠的技術也是非常神祕的，可以說是「神技」。到了近代，機械工業日漸發達，工匠的製作過程也逐漸被轉化成了科學、標準化的操作。高超的技藝是在積累了數年乃至數十年的資歷後，自然而然習得的，無可替代。但現代技術是開放透明的，智力水準正常的人都能完成操作。

所以，水準和難度再高的現代技術，也不至於神祕到「非某某做不可」或「難以言說」的地步。我前些天去參觀了一座生產答錄機、電視機和其他電器的工廠。見年輕的工人們正在看設計圖，我湊過去看了一眼，發現圖紙複雜得可怕，簡直跟天書一樣。這件事也讓我再一次認識到，今天的勞動者已經不再是以往單純的「體力勞動者」了，而是靠技術吃飯的腦力勞動者。他們生產的答錄機和電視機的確要比低水準的藝術品複

雜得多，外行人很難用一天時間就瞭解它們的原理和組裝方式。這的確很不可思議，可沒有人會因此被答錄機和電視機的「神祕感」打動，連呼「真厲害」！因為這樣的產品是現代科學的產物，只要遵照原理步驟，中小學生也能做出一樣的東西來。

今日的新藝術也包含著技術的現代性，它也不是以高超技藝見長的「神祕產物」。

四 君子與蒙德里安

在封建時代，繪畫界也有拜師學藝的傳統。不從小投入師門修行，就無法掌握高水準的畫技。家世、派系和宗家這樣的組織（中世的行業工會）也有極大的影響力，要是沒有足夠的耐心，是當不成藝術家和工匠的。

在江戶時代，幕府和朝廷的御用畫師都出自狩野家和土佐家。狩野家還包括鍛冶橋家、木挽町家、中橋家、浜町家等旁系分家。也就是說，狩野家是正宗嫡系。這四個分家也各有分支，使用「狩野」名號自立門戶的優秀門人也有十五個之多，包括駿河台家、御徒士町家、根岸御行松家……分家靠各宅邸所在地區劃分，都是幕府直屬的御用畫師。全國各地都有經過多年修行，被允許以「狩野派」自稱的門人。這些人也會各自收徒，或是成為大名與富豪的專屬畫師，人稱「町狩野」。不打入這個形似大網的組織，

第五章
129

就無法成為公認的名畫師，接手能為自己帶來榮耀的工作。

如大家所知，時至今日，類似的制度依然不可動搖地存在於歌舞、音樂、茶道、花道這樣的藝道世界。封建色彩較強的藝道守著傳統制度也就罷了，誰知看似自由獨立的畫壇中，也有肉眼看不見的、類似宗派制度的師徒關係存在。不徹底粉碎這樣的封建制度，就無法讓日本畫壇特有的暗影從畫布上消失。

在上面介紹的宗派制度中，完全遵循師父的手法，分毫不差（比如狩野家的徒弟就要按狩野派的規矩來）是出人頭地的絕對條件。偏離常軌、自由發揮會被立刻逐出師門，丟掉飯碗。

在畫壇，熟練也是最重要的條件。拿竹雀圖來說，要達到竹子栩栩如生，麻雀彷彿要展翅飛走的境界，就要從「四君子」（梅蘭竹菊，水墨畫的基礎）練起，反覆練習好幾年，甚至是幾十年。西洋畫也是如此。要畫出裸體的肉感，或是準確把握伸出來的拳頭與肩膀之間的位置關係，也需要長時間的練習。在此基礎上，還得有所謂的與生俱來的繪畫天分，否則也不會有出頭之日。要讓畫面更有味道、更雅致，就必須熬過艱苦的修行，吃盡人際關係的苦頭，將畫技提升到極致。同樣的事情做幾十年，有的人就會豁然或是陷入某種虛無的情緒。這些情緒體現在畫面中，就是所謂的味道和雅致。

再看看幾何抽象畫派的先鋒人物蒙德里安的作品，我在此不做具體的說明。他的畫

風開創了二十世紀上半葉抽象畫的新紀元，在今天依舊得到了極高的評價。蒙德里安原本畫的是精巧的自然主義寫實畫，他畫風的轉變，源自精神層面與技術層面的諸多變化。

蒙德里安的繪畫形式極為單純，毫不複雜。靈巧的初中生通過計算，用尺畫幾條線，就能畫出差不多的東西來。如果他的直覺比蒙德里安更敏銳，那應該能畫出水準更高的作品。筆法、摩擦、暈染、顏料的塗法這些講究資歷的技巧都不重要。林布蘭、維拉斯奎茲（圖7）這樣的畫家是別人模仿不來的。因為他們的畫技中，包含著與生俱來的天分、畢生的努力，與經年累月獲得的訣竅和感覺。天資平平的人再用心，恐怕也模仿不了。通過蒙德里安這個典型的例子可知，相較於傳統藝術，現代藝術離我們顯然更近。

前些年去世的伊夫·克萊因就是憑藉其「單色畫」震撼了全球畫壇。這些作品的用色幾乎沒有濃淡之分，也沒有刻意追求材質感，如用藍色塗料粉刷的牆面一般，讓很多人驚呼：「這也算畫？」

他比蒙德里安更純粹簡單。

他的單色主義受到了美術界的矚目，成了巴黎畫壇最有名望的畫家，還操刀繪製了巨大的劇場壁畫。只可惜因為病痛英年早逝。

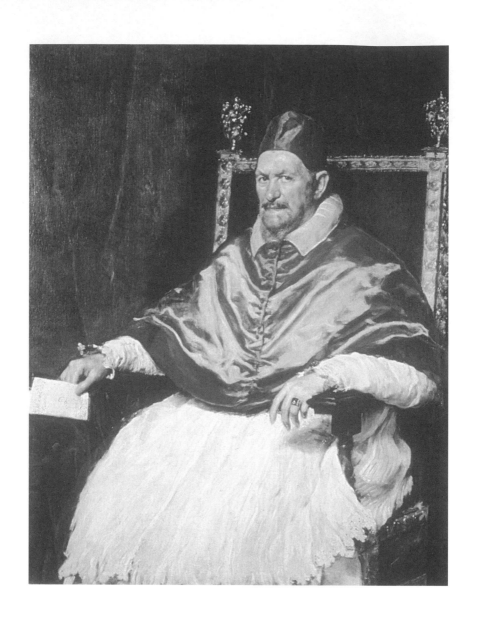

圖 7　維拉斯奎茲《教皇英諾森十世像》1650 年

今日的藝術

「畢卡索算什麼，我也能⋯⋯」

不說「品質」，下面我們從「數量」這個角度，來分析一下高超的技藝。能工巧匠不僅擁有高超的技藝，從社會學角度看，這個詞還有數量稀少的含義，即經濟學中的「稀有價值」。要是大家的技術都一樣好，就不存在「巧匠」的概念了。

「巧不巧」是相對而言的。好比我跑完一百米要二三十秒，只比走路稍微快一點兒，跟其他人比算是慢到家了。可如果去參加蝸牛運動會，我肯定會被冠以「飛毛腿」的美名，讓蝸牛們瞠目結舌。因此跑得是「快」是「慢」，跟我本人沒有任何關係。無論是田徑運動員還是游泳運動員，只要把他們的成績提高一兩秒，就會被捧成世界冠軍。

然而，紀錄一旦被人打破，鮮花與掌聲就會立刻離去，他們會被當成多餘的人，沒有立足之地。

運動員在體育界的地位，並不取決於他本人的實力，他們與周圍的相對關係才是關鍵。娛樂界的名人與達人也是如此。沒有比較，就沒有高超和蹩腳之分。可要是其他人達不到你的水準，或是跟你水準相當的人非常少，那你就會成為大家心目中的「能人巧匠」。總而言之，巧匠的價值就在於「少」。

在少數人掌權的時候，這種以稀少為賣點的價值，當然會被牢牢掌控在特權階級

手中，所以普通人是很難接觸到的。在封建專制時代，連判斷美醜的價值標準都受權力支配。特權階級才能擁有，普通老百姓做夢也看不到，更不可能得到的好東西，當然是「美」的。

國王的金冠、用鑽石裝點的華服、壯麗的宮殿……都是「美」的典型。這些東西的每個部分都出自經過層層選拔的藝術家之手，每個細節都是用細緻高超的技巧打造而成的，可謂絢爛奪目。

在過去，繪畫形式也是越複雜越好。奢華的藝術品或是只有大師才能創作的傑作才更有價值。但是在今天，這樣的觀點早就過時了，人們的見解更進了一步——自己能立刻畫出來的、能切身感知到其可能性的藝術，才是最理想、最美好的。

一看到不同以往的畫作，就不屑地說出「這種畫我也能畫」的人，還沒有擺脫陳舊的藝術觀念。正因為你我也能畫，小朋友也能畫，它才是屬於我們的藝術。畢卡索和其他現代繪畫大師並不炫技，卻淋漓盡致地表現出了人性的豐富多彩與美好。站在畫面中央佩戴著勳章，悶得喘不過氣的人；或是一堆明明不能吃，外表卻分外逼真的水果……這類引起錯覺的技巧，無法觸動現代生活中的情感。讓自己躍躍欲試，且能立刻描畫的那種簡單、有生活感的積極作品，才是今日的藝術與今日的美。

今日的藝術

每個人都能畫，也必須去畫

畫畫絕非業餘特長

如前所述，藝術原本是少數人的專利，只有行家才能創作，後來演變成了誰都能畫。藝術首次突破階級與特殊技能這樣的界限，普及到了民眾中。

有人說，二十世紀是藝術革命的時代，這話一點也沒錯。然而，無論是東方還是西方，批評家、創作者和普通鑑賞者往往只把藝術革命看成表面上的問題。正是這樣的邏輯和觀點，導致了對根本問題的誤解，才會有人糾結現代畫能不能讓人看懂，是不是墮落的體現。這都是毫無意義，也不會有結果的討論。

二十世紀的藝術運動的確是形式層面的大革命，以立體派為首的一波波前衛藝術運動在歐洲遍地開花，徹底顛覆了傳統的繪畫常識——樸素、如實地複製看到的景象。革命確立了全新的形式。至於新形式是如何發展的，如若詳細說明會牽涉到很多技術性的內容，在此就不贅述了。

可是，今日藝術革命的根本意義不僅在於表面，且在於更廣闊、更根源的社會基礎，更重要的是它對今日的現實產生了什麼樣的影響。也就是說，革命的本質在於，藝

術不再是擁有特殊技能的大師的專利，變成了誰都能創作的、更廣泛、更自由的東西。

只覺得藝術變得誰都能創作還不夠，我要更進一步，提出所有人都必須去創作的主張。現代藝術沒有專家與門外漢之分，也沒有外行與內行之別。在活著這件事上不存在「專家」的概念。同理，每個人都應該以創作者的身分，參與到藝術革命中去。這不是異想天開，社會已經發展到了這個階段。

看看自己的周圍便會發現，如今繪畫在每個階層都備受關注，很多業餘人士都拿起了畫筆，業餘愛好者協會光明正大地辦起了展覽。無論是政府機構、企業還是工廠，都有美術社團。人們在工作之餘埋頭作畫，這是多麼美好的光景啊。

對比當年，就知變化是何等巨大。二戰前，僅用油畫顏料作畫就是件稀罕的事，人們認為這是項非常奢侈的業餘愛好（我上小學時用父親的油畫工具畫畫，就有人感嘆：「一個小孩子居然會畫油畫，不愧是畫家的兒子。」現在所謂的「小畫家」大有人在，到處都是畫油畫的小朋友）。利用業餘時間畫點油畫的小職員和工人，還會被公司同事、街坊鄰居指指點點。

現在去畫具店，老闆會告訴你，顧客裡外行遠多於內行，沒了這些業餘愛好者，生意恐怕都難以為繼。我有時也會被一些公司和工廠的美術社團請去演講，或指導作畫。這樣的社團大多會在寬敞的房間擺開陣勢，請專業老師指導，雇模特兒，用品質不

錯的顏料和畫布大膽作畫（專業畫家反而要絞盡腦汁節約顏料，想想都覺得可憐）。

這種趨勢著實令人欣喜，這就是新時代的新面貌。

不是人人都能畫得精巧

仔細看一看這些愛好者的作品，會發現一個非常嚴重的問題。在其中我們看不到外行人本該有的悠然自得和輕鬆明快，反而多的是異常陰暗、無精打采的畫面，著實令人失望。這是「模仿行家」、「畫得不好就不是畫了」的念頭在作祟，說明還是有很多人沒能理解「今日的藝術」的真正含義。

在我看來，這在很大程度上要歸咎於指導者。照理說，參加美術社團的人肯定都是喜歡畫，也有畫畫意願的人。可真一動筆，卻畫不出多高的水準。這也無可厚非。把女模特兒的臉畫得生動寫實又漂亮，確實不是件易事。從正面描繪面孔時，要把兩隻眼睛畫得對稱也需要一定的技術，把鼻樑畫挺也沒那麼簡單，要畫成有血有肉的美女就更難了。所以成品必然會遠低於事先期望的水準。於是很多人會立刻心灰意冷，認定自己沒有美術細胞。

此時，指導老師要是再按老掉牙的模式，不留情面地指出學員的不足之處，給出「素

描太亂」、「塗法不對」的批評，那學員就更加不知所措了。他們本就有要畫「好」的想法，再被這麼指導一番，必然會認為自己畫得很糟，甚至絕望。要不了多久，他們就會覺得畫畫一點也不開心。在這種心態下勉強畫出來的東西，也是沒有神采的。

社團成員原本是在純粹的作畫欲望的驅使下，聚集到一起的，可是在實際作畫、接受指導的過程中，卻被技巧的難度嚇倒，一個接一個地脫隊……這樣的情況不勝枚舉。

我們必須儘快擺脫這種陳舊而無益的藝術觀。精巧的畫不是人人都能畫得了的。經過多年訓練，睡著醒著都在為畫出好畫努力的匠人行家不說，外行人再怎麼努力，也畫不出真正精巧的畫。一心想要模仿陳腐的職業畫家，裝內行，瞎逞能，畫出來的顏色必然會渾濁，線條也磕磕絆絆，最後的作品也必然不會單純有趣，導致自己和觀看者都會失望。

無論是從時代，還是藝術本質的角度出發，以貴族時代的巧匠作品為標準指導、威嚇外行的做法都是不可取的。這樣指導會讓學員失去面對藝術的愉悅，偏離新藝術的方向。

如前所說，精巧的畫是封建社會的藝術，是工匠的特殊技能。今天的業餘愛好者們無異於一張白紙，沒有比用傳統模式禁錮他們更荒唐的事了。長此以往，他們就會搞不清自己到底在畫什麼，也會徹底喪失信心。

見到陷入如此境地、茫然若失的人，我一定會推翻普通美術老師的理論，對他們說：

「為什麼你們總想把畫畫好呢？你們肯定畫不出特別精巧的東西，連大眾雜誌插圖的水準都達不到啊。梳著髮髻的武士把人一劈兩半，以及鮮血飛濺這樣的畫面是很難，但是我這樣的畫很容易嘛。只要花兩三天學一下油畫顏料的調法，還有線的畫法，就能馬上畫出來了。如果有天賦，又有更自由的精神世界，那就能輕鬆超越岡本太郎了。根本沒必要畫得精巧，畫得難看也沒關係！」

聽到這話，有學員憂心忡忡地問：「畫得難看不就變成隨便亂畫了嗎……」我回答：

「亂畫就更好了！你畫一個給我看看。」學員露出又是高興，又有些狡黠的表情，彷彿在說：「亂畫我還是能畫的……」

「那你就在這兒畫畫看吧。」

讓你亂畫時，為什麼動不了筆？

當拿來紙筆，想亂畫一通時，手就僵住，畫不出來了。怎麼會這樣呢？心裡頓時慌了神，嘴上說「亂畫還是能畫的」，可真到時候了卻動不了筆。大家會在這個瞬間意

識到，沒有比「亂畫」更難的事了。建立在決心與責任上的亂畫，並不是真正的亂畫。

我們深入分析一下「亂畫」這個詞。例如，看到別具一格的藝術作品時，很多人會隨口說「那就是亂畫的」。「那種東西誰都能畫得出來」出現頻率也很高。新藝術的確不需要高超的技巧和多年的積累，的確誰都能畫得出來，可要是不具備精神層面的自由，也依然創作不出那樣的作品。因此那些稱不上是「真正藝術家」的畫家們才會故步自封，如實描繪他看到的自然，也就是「模仿自然」，或是跟在外國傑出畫家與最前線的流行後方亦步亦趨，煞費苦心地模仿。

自由、放開去畫其實是非常困難的。畫人，只要把眼睛、鼻子和嘴巴畫出來，好歹就有個人樣了。畫個八字就可以說是富士山。擺一枝花在面前至少也有個參照物，畫出線條來也不成問題。只要有樣板，照著畫就算畫得再糟，至少也能成形。然而「亂畫」時，眼前沒有參照物，也沒有八字這樣的符號可以依靠。無法從任何地方借鑑，必須創造出前所未有的新事物，完成從無到有的過程。

我們要靠自己的力量（不借助現有事物）創造的，其實是我們自己的心靈，這就是藝術的本質。可是一旦專注於這種本質，人就會立刻陷入停滯，畫不出來。這到底是怎麼回事呢？

一聽到「隨便畫畫看」、「想怎麼畫就怎麼畫」就覺得難，畫不出來，這正體現了

我們對「自由」的不自信。

我們不能放任如此矛盾和不自然的心態，而要不斷追尋，將它視作與藝術、與我們的生活密切相關的問題。

只要有鉛筆和紙，傻瓜也能亂畫一通。可為什麼畫不畫得出來的問題呢？畫不出來，不過是你覺得自己畫不出來罷了。在你想要亂畫的時候，「一定要畫得精巧、畫得漂亮」這樣的固有觀念，像頑固的汙漬一樣附著在你的心上，讓你不得自由。

精巧或拙劣，漂亮或雜亂，都不能成為我們自滿或自卑的理由。

將事物原原本本地、靠自己的力量表達，本不應該是一件難為情的事。為了虛榮與面子，不敢展現真實的自我，習慣於戴上面具，並不是人的本性。以為自己比實際上更優秀，想讓別人眼中的自己更高大；低估自己的實力，過度自卑，在自衛本能的驅使下，鑽進安全的殼裡，扮演弱小（這是人們常用的手法，在古時候的日本社會也被認為是明智的處世之道）……讓自己和他人共同墮落的汙濁氛圍，就是這樣形成的。

路邊的小石子和樹葉就原原本本在那裡存在著，這就是全部。人也像小石子一樣，有自然存在的一面，從乍看沒有價值的地方重新發現自己的價值，應該是今後的人性課題。

捨棄原本深信不疑的自身價值，認清自己真實的樣子，做好真正的自己——這其

實就是在超越自身的極限，更高水準地、更充分地發揮自己的能力，不斷前進。

這是一種直視真我的強大。大家提筆作畫，誠實地表現自己，為的是捨棄不必要的價值觀念，正確認識自己。這樣，我們可以獲得更具有人性的、精神層面的自由。

所以我真誠地向大家建議：「亂畫也沒關係，先畫再說！」不過，我也能理解大家畫不出來的心情。被過去生活中的慣性思維牽著鼻子走的人，光聽我囉唆幾句是很難立刻接受的。但我們一定不能被難為情、自滿等與藝術無關的意識影響，必須下定決心去畫。

先畫再說

這裡還存在一個必須下定決心才能解決的問題。聽到「決心」二字，你可能會不知不覺緊張起來，產生沉重的心理負擔。也許還會心生猶豫：「話雖如此，但也僅限於有天賦的人，那樣的人下決心比較容易。像我這樣一點天賦都沒有的人，事到如今再下決心恐怕太遲……」但我所說的「決心」，並沒有這麼複雜。

我希望大家下的決心非常簡單，只需要拿起筆和紙，先畫再說，隨便畫什麼都行。

藝術的問題並不在於畫得精美，或是畫得漂亮，而在於對自己的自由抱著徹底的自信，

並加以表現。歸根到底，是畫還是不畫的問題。更進一步是有無自信和決心的問題。

畫不了多好理所當然。如我之前所說，畫得不好反而是好，亂塗亂畫就更好了。

我要再次強調，千萬別想著要畫「好」。

為什麼呢？因為「好」必然有參照的標準。一參照，就掉進了陷阱。藝術形式是沒有絕對標準的。其實想要畫得好就是在尋求標準，這樣必然會淪為對某種形式的模仿。在這種狀態下創作出的作品，不可能滿足藝術的絕對條件，也就是悠然自得的自由感。這種畫又有什麼意義呢？

那麼，假設一個人想盡可能畫得難看或亂畫一通。他決定先隨便畫一條線。在這個時刻，他就是真正自由的嗎？可能畫著畫著，他就會擔心起紙張的邊緣。明明還有足夠的空白，線條卻避開邊緣，向內折回。在紙的右側畫一個圈，之後會下意識地在左側也畫一個對應的形狀。顧慮會不由自主地產生。有時還會下意識地裝模作樣去調整畫面，也就是把畫面往既有的模式裡套。亂畫真的沒那麼容易。因為人更習慣於「受限」的狀態，因為這種狀態是輕鬆的。反倒是需要自己負起責任達成的自由狀態很難實現，所以人們才會越來越沒有自信。

還有一點，也是我之前提過的，那就是每個人都有自己不曾意識到的知識儲備。就算覺得自己沒有任何繪畫素養，你也見過五花八門的畫作，知道很多類型。在不知不

覺中領會了傳統的美的形式，也就會在無意中創作出與它相似的東西。以為自己在創造新的繪畫與自由的形式，其實不過是被「新的類型」限制住了而已。

本該隨便畫畫，卻在不知不覺中模仿了別人，沒有表現出自己獨特的風格。遇到這種情況，大家也許會很失望。但就算沒能立刻做到自由創作，也不必為此失落。

只要下定了不受拘束的決心，就算現在還不能自由作畫也沒關係——我們必須懷著這樣的自由心態大膽嘗試。這一點非常關鍵，請大家務必牢記。

如果你確信自己是自由的，那就儘管去畫吧。如果你覺得自己還不夠自由，也請抱著沒關係的心態，大膽前進。太拘泥于「自由」，反而會立刻回到「不自由」的狀態。

這的確是一個矛盾。

人往往會被自己沒有的東西制約，卻忽視、看輕了自己原本擁有的東西，讓心靈陷入不自由的狀態。就算不小心模仿了別人，也不能放棄自我，放棄作畫。只有澈底告別這種軟弱的自尊，厚著臉皮，哪怕畫得很爛，更爛、再爛些也不要緊，只有這樣才能畫出跟別人完全不一樣的東西。

如果你總能純粹地、不受任何限制地作畫，那自由感一定會在畫面中有所體現。

就算畫得很糟，你也會在無意中發現一種從未有過的、分外透明的心情，在畫面裡扎了根。這就是藝術的出發點。

自由的實驗室

全家總動員

實際拿起畫筆，嘗試創作的時候，你會發現還有其他意料之外的障礙，這個障礙就不光是你自己的問題了。在自己家裡隨心所欲地畫會發生什麼事呢？

爸爸探頭一看，便皺著眉頭說道：「什麼啊，跟小孩的塗鴉似的。別瞎玩了，做點正經事不行嗎，你也不小了……」孩子看到你畫的東西也會嗤之以鼻：「喊，真難看！」姐姐妹妹跑過來冷嘲熱諷：「哎喲，這是什麼東西啊！」這樣一來肯定會失落。

再平靜和諧的家庭氛圍，成員之間也會相互束縛，阻礙我們在生活中獲得真正的自由。

正因如此，我們才不能在這個關鍵時刻氣餒，而是應該毅然地、開懷地，甚至得意地把畫展示給家人看。然後把我之前說的，也就是為什麼要畫這麼糟糕的畫的原因轉述給大家，讓爺爺奶奶、爸爸媽媽、兄弟姐妹也以同樣的心情，拿起鉛筆和蠟筆，一起畫畫。

畫好的畫可以掛在各自的房間裡，不時看看。隔天早上睜眼一看，你也許會發現自己並沒有多大膽。以為自己用很自由的心態去畫了，可過段時間，後退兩步再看，就會發現畫面中還有不夠自由、被束縛的地方。畢竟人心總是被各種事物束縛。

要是家人之間能相互點評，那就更有趣了。你可以讓爺爺、媽媽來評判，或是讓孩子暢所欲言一番。反正不是點評自己的畫，大家肯定不會有保留意見。不可思議的是，這些評語中，必然會有些許切中要害的內容。

通過這些意見，每個人精神的自由與不自由之處就會凸顯出來。然後，我們可以懷著更自由的心境重新創作。反覆多次，畫面上呈現出的精神世界就會愈發豐富多彩。

「總算畫了一幅是我自己風格的畫！」、「奶奶的畫果然很有奶奶的味道！」……在愉快的競爭中，我們會對藝術，也就是自由，產生更深刻的自覺與理解。

只要長期堅持，同質化的氛圍也能孕育出豐富的信賴感，你的家會充滿歡聲笑語。

每個人畫得越難看，家庭的氛圍反而會越明朗。

瓦解姿態

如此一來，被異常且充滿矛盾的不公正社會扭曲、矯正的生命之流，就能再次找到出口，噴湧而出。大家在兒時體驗過的真正無拘無束、天真無邪的快樂充實，就會失而復得了。

事實上，兒時那種單純而自由的衝動，是不會隨著年齡增長而消失的。特別開心

的時候，成年人也會有在路上狂奔、大喊的欲望（我真的會這麼做）。有時候，或許人也會有想隨心所欲畫畫看的念頭。但是，「大人」這一姿態總會壓抑我們的本能。就算遇到了很高興的事，也要裝出沒什麼大不了的樣子，抿嘴一笑。有一定社會地位的人走路也得慢慢悠悠，每一步都戰戰兢兢，說話的時候也小心謹慎，左思右想。做不到這樣，大家就會說你不成熟、不懂事。

要是一直過著以他人為中心的生活，不知不覺中，你的精神就會裏上一層硬梆梆的外殼，忘記自由的感覺，也感覺不到他人的自由，人與人之間的交往只建立在固定的姿態與模式上，自然不存在靈魂與靈魂的碰撞。路上碰到打個招呼，紅白喜事的規矩，逢年過節的贈禮……會對這樣的規則分外注意。這樣構築起來的，必然是乏味冷淡、沒有人情味的關係（雖然背地裡對彼此很粗俗）。

我們要依靠藝術的力量，由內而外，瓦解這種渾濁的狀態。藝術，其實是自由的實驗室。想馬上在現實社會實現「自由」絕非易事，因為我們會遇到各種各樣的困難與制約。但是在藝術的世界中，只要有決心，就能做到不顧慮他人，也不會受任何事物的約束。

請下定決心，抱著輕鬆愉快的心情前進吧。去探究自由的人性和自由的喜悅吧。

你的嘗試定會轉化成對新生活的自信，成為心靈的支柱。

「藝術沒什麼大不了」

繪畫不僅每個人都能欣賞，更是每個人必須去創作的東西——現在，大家應該能理解這句話的真正含義了吧。藝術的廣博，就在於充滿人性。如果藝術真的是「特殊」的，就不可能帶給大眾感動，成為關乎人性的深刻問題。正因為藝術能勾起人人皆有的人性共鳴，能振奮人心，才如此強大。人性關係到每個人，絕非專家與特權階層的專利。只是在以往的社會中，並不是每個人都明確認識到了這一點。只要有這種自覺，藝術就會向你拉開帷幕。

我們的生活依然被舊習慣的重重拉扯著，還未形成人人都對藝術感興趣，能直接進行藝術創作的社會氛圍。很多人依然覺得藝術是有閒又有錢的人的消遣。也有人認為藝術又不能當飯吃，沒有反而清淨。可即使是這樣想的人，也不得不承認藝術在社會生活中的重要位置。認定自己與藝術沒有一點緣分的人，也必然會在不知不覺中，在生活的間隙渴求藝術。

如我反覆強調的那樣，如果藝術一定要精巧，一定要漂亮，一定要人看著舒服，實現了完美和諧，那誰都會打退堂鼓，覺得自己跟藝術肯定沒什麼緣分。然而，一聽到「畫得不好、畫面雜亂也沒關係，越奇怪越好，這才是藝術」，大家就會對藝術產生親切

感，心想「那我也行……」、「我也能搞藝術！」

所以我們大可以告訴自己，「藝術沒什麼大不了」。就像我剛才舉的例子一樣，藝術和走在路上突然想大喊一聲或是拔腿狂奔的衝動一樣，是非常單純的東西。歡樂、悲傷、哀嘆……我們心中翻湧著各式各樣的情緒，而消極的處世之道會堵住這些情緒的窗口，讓我們活生生變成聾人和盲人。所以，不能壓抑這些情緒，應該讓它們通過眼睛、耳朵、嘴巴和全身的毛孔噴湧而出。如此，我們就能感覺到心靈逐漸被充實的、新的生機填滿。

將自由的情緒明確表達出來，也有助於提升自己的精神境界。擁有藝術，就等於擁有了自由。這份自由，能促使你跳出狹隘的框架，飛向更高、更寬廣的天地。

所以，我們不能在這方面各嗇自己的情感。沉迷小鋼珠，在酒館喝得爛醉，跟街坊熱火朝天地聊八卦──這不過是在敷衍縈繞在我們內心的情感。偶爾為之，無傷大雅。可你一旦嘗過真正自由的表達所帶來的喜悅，就一定會意識到，比小鋼珠和聊八卦更美妙、更能感覺到生命燃燒的東西，就存在於藝術之中。

孩子與畫

畫畫的衝動

畫畫無疑是每個人的本能衝動。即使是那些平時不畫，也沒想過要畫的人，要是發呆時正好握著鉛筆，眼前又正好有張紙，也會下意識地畫些不知道是什麼的東西。手中沒有畫圖的工具，站在路邊跟人聊天的時候，也會用手中的拐杖或傘尖在地上劃拉。

精神緊繃的時候，也許不會做這種事。可當心情稍有放鬆，或是被其他事情分散了注意力，導致意識出現了空檔，那麼長期受到壓制的欲望就會探出頭來，神不知鬼不覺地驅使你動筆作畫。等回過神來，甚至會覺得有些難為情，把畫塗掉或撕掉。大家應該有過類似的經歷吧？

表現欲也是一種激烈的生命力。觀察一下孩子畫畫的模樣，就知道它有多麼旺盛了。

每個孩子都畫個不停。要是沒有紙，他們會找其他能畫畫的地方，牆壁、地板都是畫布。大家都知道孩子愛玩。一年三百六十五天，每天都上躥下跳，一刻不停。這正是生命的活力。但再貪玩的孩子，在畫畫的時候也是專心致志、老老實實的，這著實不可思議。畫畫的孩子肯定也有和朋友一同玩耍的衝動，但他還是犧牲了玩樂的時間在家

不想被看到

畫畫明明能帶來如此強烈的喜悅感，可是當我們長大、懂事之後，漸漸就不再畫畫了。為什麼會這樣呢？為什麼不再畫了呢？

孩子是以自我為中心的，隨著年齡的增長，社會意識會逐漸顯現出來。久而久之，孩子會拿自己和別人對比。畫得比別人好時會更自信，更得意，繼續畫下去。可要是發現自己畫得不如別人，就會漸漸放棄。孩子一進入小學三四年級，這個傾向就會明顯地體現出來。

看看周圍的孩子就能明白。小學低年級的孩子還好，可一旦升上高年級，每個孩子都會表現出這樣的傾向。因為「畫得不好」會轉化成一種社會性的自卑，孩子會把這個當成自己的弱點，不知不覺中，就會對畫畫敬而遠之。

女生在這方面表現得尤其敏感。小時候到處亂畫，搞得大人一籌莫展的女孩子，幾年之後再也不在人前畫畫了。躲在自己的房間裡偷偷畫時，有人突然進來，她還會急

畫畫。就是這麼想畫，畫畫就是這麼快樂。孩子畫畫的欲望比玩耍要激烈得多。畫畫是人的本能欲求，它所帶來的生命的喜悅與智性的變化存在於每個人心中。

得滿臉通紅，把畫藏起來。要是大人去看她的畫，她會拼命把畫紙揉成團，絕不給人看。那種緊張不安，就好像做了什麼特別難為情的壞事被人現場抓了一樣。

畫畫，是在創作欲的驅使下做出的極其自然的行為，為何會難為情呢？因為孩子們的腦子裡已經有了「畫一定要精巧漂亮」的觀念，又認定自己畫得不好，沒法見人。

要是「畫不好也沒關係」、「畫不好反而更好」這樣的觀念足夠深入人心，那孩子們就能無憂無慮地畫畫，也能放心大膽地展示了。

可現實是，大人們總會在這種關鍵時刻冷嘲熱諷，說他們畫得不好。也難怪孩子們不願意展示自己的作品了。

何謂正確的美術教育

這種不合邏輯的觀點是如何形成的呢？學校教育難辭其咎。日本的美術教育在這方面犯了致命的錯誤。無論走進哪所學校，我們都能看到教室牆壁上貼著許多看上去幾乎一模一樣的畫，畫上還有老師的評分。這種做法真是太糟糕了。

也許有讀者會覺得，學校不都是這麼教的嗎？有什麼問題？殊不知，就是因為這樣，許多孩子才無法愉快地作畫，他們的心靈也因此逐漸蒙上了陰影。

得到表揚，並不是畫畫的目的。無論對大人還是孩子，這都是基本原則。如何把自己心裡的東西表現出來，讓本能的表現欲自由、直接地湧出，並結出果實，這才是最根本的。能不能贏得別人的喜歡、稱讚，或是能不能被賦予很高的商品價值，這些都是次要的。

當然，既然人們組成了社會，精神活動自然要以社會為基礎，在受到社會限制的同時，也會被賦予價值。對成年人而言，它有可能成為謀生的手段，也能以此博得社會認可，為自己贏得名利。

但孩子不存在這個問題。孩子的衝動是純粹的，甚至可以說是沒有目的的。既然是這樣，那就沒有必要對兒童畫做任何指導或點撥。只要讓孩子們隨心所欲地去畫就可以了。

然而，純粹地讓孩子去畫才是最難的。教育者會想出各種方法向孩子指明某些要點，鼓勵他們進步。

我並不是不讓大家去評判畫的好壞。我想強調的是，給所謂的「好畫」打分，又大加稱讚，是不可取的。

我有次去某所學校訪問，老師拿了很多學生的畫作給我看。翻看時我發現了一張鯉魚旗的畫。乍看相當不錯，畫得很有意思，可我總覺得有點假，喜歡不起來。我們只

能靠純粹的直覺來判斷「真假」。只要擦亮眼睛，懷著誠實的心態去觀察，真假是一目了然的，「假貨」不會輕易蒙混過關。

誰知在這張「鯉魚旗」之後，還有另一張鯉魚旗，但這張生氣勃勃。我立刻明白了前一張圖是模仿這張的「贗品」。老師證實了我的猜測。原來兩張畫的作者是鄰桌，前者是照著後者畫的。學到了「形」，卻沒有學到「神」。

為什麼孩子要這麼做呢？因為老師會表揚好的作品，並努力讓其他學生也畫出這樣的好作品來。日本有千千萬萬個孩子，將來會成為美術大師的不過鳳毛麟角。就算要培養美術大師，那樣的教育方法也是錯誤的。讓孩子畫畫，並不是為了讓他們掌握專業的繪畫技巧。率真地表現內心的感動，由此塑造契合人性的自信——這才應該是讓孩子畫畫的目的。

有些孩子能畫出分外精巧的作品，可他們長大後不一定會成為傑出的畫家，也不一定會擁有很高的精神境界。有小聰明的孩子的確不少，可老師和家長該為此而得意嗎？看似糟糕，但畫出自己純粹、強烈情緒的孩子也有很多，他們往往要比那些「聰明」的孩子在藝術和精神表達方面更出色。我們絕不能對看似畫技笨拙的孩子說「你畫得真難看」，這樣會讓孩子產生不該有的自卑感，是極其危險的。

教育者萬萬不可讓全班同學都去模仿那個畫得精巧的孩子。如果我是老師，就不

會去表揚那些好作品，或是把它們張貼出來，而是會讓孩子們盡情創作。

光有顏料和畫紙還不夠，最好能把所有材料放在孩子觸手可即的地方，想畫畫的畫畫，想捏土的捏土，想玩鐵藝的就玩鐵藝……什麼都不想做也沒關係。把所有表現手段交給孩子，剩下的就讓他們自由發揮吧。這才是最理想的狀態。將自己的心情自由表現出來的作品，也就是自由感最豐富的作品，才是真正值得表揚的好作品。大多數孩子的畫作都不會特別精巧，看似精巧的畫往往都是模仿的產物。我們要明白難看也無妨，應當用心發現孩子的亮點，加以表揚。久而久之，教室裡的所有孩子都不會再在乎畫得好不好，也就不會產生荒唐的自卑感了。如此一來，他們也能從內心建立起自信，充分享受創造的樂趣。孩子們不必因為自己「畫得不好」在美術課上備受煎熬，更不會為此去模仿鄰桌同學的作品來敷衍老師了。

然而，很多老師其實很難將「自由的畫」與其他畫作區分開。好比我剛才提到的那兩幅鯉魚旗，乍看幾乎一模一樣。要是老師的直覺不夠敏銳，怕是也很難看出哪一張是原版，哪一張是模仿吧。

如果老師覺得鑑別起來很困難，那就意味著老師本人對待畫畫還不夠自由。原因可能是他們那代人接受的美術教育非常落伍，本身就存在很多問題。

以前的美術教育

給大家講講我的親身經歷吧。現在想來，我上小學時接受的美術教育，真是滑稽透頂。那個時候，文部省指定的教科書裡有一本叫《圖畫範本》的教材。書頁上都是迂腐老套的彩印日本畫。倒在地上的松茸和竹筍，笸籮上墊著竹葉，竹葉上擺著鯛魚……全是這樣的構圖。上美術課的時候，我們要用彩色鉛筆或水彩顏料臨摹教材，最好做到分毫不差。模仿得越像，得分就越高。二三年級之前，日本的美術教育都是這個路數。

不過不久後，在新時代大潮的推動下，這種教法被喊停，「自由創作」這一全新的教育方針開始登場。

繪畫不能是模仿。懷著自由的心情描繪自然，抓住自然的感覺就好。那時，歐洲印象派畫作終於風靡日本，全新的藝術教育邏輯，就是印象派影響下的產物。

與此同時，日本開始生產蠟筆，並將其引入了美術教育。我就讀的學校比較新潮，在此之前就用上了蠟筆。從老師手中接過美國產的蠟筆時的驚訝與喜悅，我至今難以忘懷。

想必大家都知道，蠟筆跟彩色鉛筆不一樣，畫不出細膩而精準的線條，所以用蠟筆寫生的時候，不可能像畫日本畫那樣，把每一片花瓣都仔仔細細臨摹下來。這樣反而

有利於孩子表現自由奔放的情感。蠟筆進入課堂之前，學生們幾乎不會用到原色，之後由於蠟筆的特殊性質，我們養成了直接使用原色的習慣。這也是巨大的進步。

然而，日本的美術教育就此止步，再也沒有更進一步的發展了。美術教育的標準依舊陳舊落伍，無法令人滿意。自由創作是印象派，也就是十九世紀自然主義的產物，所以遲遲無法擺脫肉眼所見的樸素自然對它們的制約。在這種教育體系下，老師不會在真正意義上讓學生隨便畫，也無法讓畫得「不好」的孩子在人性與藝術上自信起來。

於是，現在的老師只知道這種「不自由的教育」，不明白什麼樣的畫才是自由的，這也在所難免。然而，如果老師們能把我講的這些融會貫通，下定決心保持精神的自由，對自己有信心，就能自然而然辨別出什麼樣的畫才是自由的。

也許有讀者會覺得：「道理我都懂，可實際操作起來就是沒自信，就沒有別的方法嗎？」借此機會，我為大家提供一個略有些新奇，但趣味十足，可行性也很高的方法吧。這是一種全新的美術教育方法，大家不妨想像一下這種風景。

學生教老師畫畫

禿頭的校長坐在學生的課桌前，拿著蠟筆奮力作畫，位子顯得特別擠。他畫得滿

頭大汗，看起來相當緊張。小朋友圍在他身邊，盯著他的作品看。

校長是在接受學生的美術指導，每週一到兩次。美術老師站在不遠處，一臉欣慰地觀察著校長和學生——「校長還是沒有領會『天真』的精髓啊。」小朋友們看著校長的畫，心想：「為什麼老師只能畫出這麼老氣、這麼古板的顏色和形狀呢？」不過心裡還是充滿希望：「要不了多久，老師就能跟我們一樣自如地畫出魅力十足的色彩和形狀了」全校老師都要依次接受孩子們的「授課」，每天來一位老師，每次一個課時。校長是年紀最大也最受人尊敬的老師，孩子們格外期望他能取得進步，都在為他加油打氣。

我不是在痴人說夢，而是真心希望推行這種教育方法，也就是把美術教育從「老師教學生」變成「學生教老師」。

藝術的本質並不是教出來的，也沒辦法學。正如我之前所說的，藝術不是單純的技能。它不同於自然科學的分支，也不像所謂的藝道那樣，必須掌握和提高某種技能。

如果真有「藝術教育」這回事，那也應該是老師真誠而巧妙地向學生討教。如此一來，老師才能練就辨別什麼是自由畫作的慧眼，實現理想的教育。

這不光是畫的問題。「人性」亦如此。傳統的聽講式教育有一定屈辱性，受這種教育長大的人，可能會產生一輩子都無法擺脫的自卑感。我們完全可以把藝術教育當成試驗場所，先從藝術開始，從源頭上將藝術教育變成能使人獲得明朗和豁然心境的教育。

我保證，老師們也能在這個過程中收穫良多。走到學生中去，懷著和學生一樣天真無邪的心情作畫。如此一來，老師就會意識到，自己和學生只是年紀不一樣而已。許多學生畫畫時的心情比老師更純粹，表現力也比老師強得多。同時老師也會明白，是人世間許多不重要的東西讓自己失去了人性的率直，也喪失了對自由的自信，以及現在的自己與教育者的頭銜多麼不相稱。只有回憶起年輕時的純粹與自由，努力把它們撿回來，老師們才能實現更好的教育。

傑出的教育者深知，孩子的伶俐和觀察的細緻遠超大人想像。就在老師們沉浸在「教育者」的意識中，沒有絲毫的懷疑時，有的學生早已看穿了老師們的故作姿態，還有不知不覺中顯露出的狡猾。至少我上小學的時候就是這樣。每天和偽善的老師打交道是一件掃興和絕望的事。老師越是巧妙地偽裝自己，就越會弄巧成拙。和學生一起畫畫，就是讓老師摘下這種不必要的假面具的絕佳機會。

老師不必畫得很好。只要認真畫出和孩子們同樣難看，卻明亮篤定的作品就好。

就算畫得不如孩子也沒關係，擔心畫得不好而喪失威嚴才是愚蠢至極。如今的孩子多麼開明，絕不會因為這種事瞧不起老師。不僅如此，他們還會因此對老師產生親近意識和信賴感，變得更願意向這位老師學習。

老師不要覺得自己高高在上，也不要以權威自居，應該摘下虛偽的面具，和學生

打成一片，站在對等的立場上和學生交心，在不被自卑陰影籠罩的狀態下，相互認可、學習。這樣的教育能讓學生認識到自己的價值，這也會成為一個起點，由此出發，孩子們將走過堅強而明朗的一生。如果「道德教育」真的存在，那麼藝術就一定是最佳的教育手段。

「長毛的紅圈」，孩子的「八字」

還有一個往往被人們忽視，但非常重要的問題。

大家都見過幼稚園和小學低年級小朋友常畫的「太陽公公」吧？

可那種「長毛的紅圈」真的像太陽嗎？光是這樣一個太陽也就罷了，孩子們還會在太陽底下畫上一排整整齊齊的花，這樣的花也不像真正的花。孩子眼中的太陽和花，肯定也不是這個模樣和這個感覺。可全班同學都畫成了這樣。

為什麼孩子們會畫出這樣的東西呢？因為孩子畫得太差勁嗎？——不，不是。如果真是差勁，那也會差得更具個性、更豐富多彩。孩子們畫的其實是「太陽公公」和「花」的符號，也就是孩子世界裡特有的「八字」。

畫這種符號是因為方便。我們來試著剖析一下他們的心理。

拿白紙和蠟筆讓孩子隨意發揮，他們就會興致勃勃畫到根本停不下來。美術課就是另一碼事了。老師會把白紙分發給大家，然後說：「同學們，開始畫畫吧。」孩子們必須在有限的時間內，在受到監視的狀態下，畫出像樣的東西來。這就很痛苦了，要是沒有興致，連專家都會困惑。常有人把紙板之類的東西擺在我面前，畢恭畢敬地請我畫上一筆，這種時候，我也不知道該畫什麼好。因為現代畫沒有固定模式，不能用竹雀圖和八字紋糊弄過去，最後只能畫些不知道是什麼的東西給人家。即使是這樣，他們也會感恩戴德地將畫帶走，但這種情況往往讓我非常頭疼，美術課上的孩子就更是一籌莫展了吧。

孩子覺得必須畫點什麼出來，於是在白紙的正中間畫了個房子。可房子周圍還有很多空白，該畫點什麼呢？正發愁的時候，只見鄰桌的同學發揮了一點兒小聰明，用紅色的蠟筆畫了個圓圈，又在圓圈周圍畫了幾根線。一個「太陽公公」就大功告成了──孩子心想：好極了，我也能那麼畫！然後他學著鄰桌的樣子，在紙上畫了一個「長毛的紅圈」。

孩子們畫出來的「太陽公公」不是以自己對太陽的感覺為依據的，它不過是用來敷衍的符號罷了。太陽底下的花朵也是如此。一旦掌握這個方法，孩子們就會一直用下去，而且整個班的同學都會這麼畫（對孩子們來說，擁有共同的符號是社會生活的第一

步，也是把握外部世界的線索。所以也不能一概而論，怪在共同的符號身上。我要說的

也不只是這些)。

關鍵在於，老師們偏偏喜歡給這種耍小聰明的「模式畫」打高分。父母看到這樣

的畫，也放心地覺得：「我家的孩子真會畫畫！」於是孩子們會認為，只要繼續畫

這樣的東西，就會受到老師和家長的喜歡，方便地使用這些符號對他們來說成了理所

當然的事。

我們不能因為孩子年紀小，就認為他們是百分百天真無知的，有些孩子比大人還

要「聰明」。他們會考慮到自己身外的世界，會動腦筋去讓自己去配合社會。孩子們隨

便的塗鴉是那麼自由、自然，可是他們在美術課上畫出來的東西都很老套，有形無神，

像故意給老師和家長面子一樣。這就是小朋友的「八字」文化的起點。

好在近年來美工課教育的進步十分顯著。除了畫畫，大人們還會用各種材料和方

法，激發、培養孩子們的創造性。在這方面，很多老師功不可沒。

有些老師認為，比起自己一個人亂塗鴉，現在的孩子在美工課上，反而更能無憂

無慮地表現心中的喜悅，因此大家不用擔心。

我在本書開頭提出的問題，已經得到了相當程度的解答。然而，真的從本質上澈

底解決了嗎？

這是一個永恆的課題。教育方法確實在進步，從表面看，更加自由，也更具現代性了。然而，我們能完全排除老師個人喜好的影響嗎？受到好評的畫，會不會只是看似自由的作品呢？所謂的自由，也有發展成固定模式的風險，這種風險時刻存在。我在「前衛與現代主義」那一節中也提醒過。

之所以強調這個問題，是因為不僅關乎繪畫。一旦在小時候養成套用固定模式的慣性與習慣，而不是從自身的喜悅與信心出發去表達，長大之後就無法不畏禮俗地勇敢說出自己的真正想法。於是，一個只會遵從規則、狹隘而怯懦的人就誕生了。

在人們平時交往密切的地方，這樣的規則隨處可見。比如「託您的福」這句話。也許一點都不感謝對方，雙方也互不關心，互不在乎，可還是會說出這句毫無意義的漂亮話，再鞠上一躬。因為我們覺得這樣就算是盡到了人情。其實這種場面上的寒暄，反而會壓抑真實的情感。在這種流於表面、只剩規則的人際關係中，人會陷入「活著就是個符號」的感覺，這就是所謂的社會常識的困境。其實早在幼稚園與小學階段，「卓越」的社會組織就將這顆種子埋進了孩子們的心裡。

一個想要按自己心意真實地活著的人，無論走到哪裡，都會被高牆無情地阻擋。

如果對方只是「符號」，那自己的精神也難免會被「八字」束縛，無法活出真正的自己——青春期的孩子對這樣的矛盾，尤為敏感，天知道他們要承受多大的痛苦。當然，不僅僅

是藝術家，無論哪行哪業，只要想在工作中做一個「自由的人」，就必然會在不知不覺中，為了擺脫「八字」的束縛而辛苦戰鬥，忍受痛苦。

這是一種不幸的努力。今後的人應該從更純粹、更高水準的起點出發，這樣才能在人性和社會層面比現在更加強大、更加自由。

孩子的自由與藝術家的自由

說到這，我們還要思考另一個問題。那就是兒童畫和傑出藝術家的作品有什麼根本的差異。

兒童畫的確有種無憂無慮、朝氣蓬勃的自由感，它會散發出巨大的魅力，畫作的天真甚至會讓人感覺到某種強大的魄力。然而，這種魅力並不能撼動我們的生活和我們自身——這是為什麼呢？

因為孩子的自由並不是通過戰鬥、吃苦和受傷得來的。孩子們的自由是種不自知的、天然被容許的自由，但也僅被容許在某個特定的範圍內。因此，它缺乏力量，即使能令人快樂、微笑，也不具備本質的東西。

小朋友無論做了什麼，大人都不會怪罪，無論畫出來的是什麼亂七八糟的東西，

都會被大人摸摸頭誇他畫得真好。孩子不會懷疑自己，也不會覺得難為情。

這就是被容許範圍內的自由。然而，隨著孩子一天天長大，這種「特權」會被逐漸打破。到了小學高年級，孩子就有了自己和他人的意識，認識到自己已經不是小孩子了，無論內在還是外界都開始產生制約。這時，大多數孩子的畫作都會失去自由感。

但是，傑出藝術家的作品所特有的爆發性的自由，是他們用全身心的能量與社會對抗、交戰的成果，是在打破各種堅固而厚重的壁壘之後，綻放出的自由感。對抗的力量越強大，藝術家在忍耐中蘊蓄的能量也就越強。這種人性的力量，會轉化成震撼人心的感動，蘊藏在作品之中。

接觸到傑出的藝術作品時，我們會感覺到一種震撼靈魂的、強烈的、根本的驚異。

那種能在一瞬間改變世界的壓倒性力量，就由此而來。

第 六 章

我們的根基

日本文化的特殊性

在之前的章節中，我們就明朗、開放的新藝術的樣態和藝術的世界性，進行了討論。將來的藝術必須對人類共同面對的世界性問題，做出回答。這就是目前我們面對的，最新鮮、最當下的課題。不充分理解這一點，就無法解決將來的藝術問題。

仔細想來，我們是世界人的同時，又有自己的國籍，比如「日本」。日本這個日常環境對我們來說，才是切實而絕對的。具有世界性，並不意味著雙腳要脫離現實的根基。不僅如此，如果無法在自己所處的世界裡，不斷實現創新，就絕不可能創造出「世界性」的作品。

日常環境總歸是有局限的，有其特殊性，確實會妨礙我們用世界的眼光欣賞與創作。這種建立在特定土壤上的「封閉世界」，與開放的「無限世界」可以說是對立的，一如電的正負兩極，但只有站在矛盾之中，同時抓住這兩極，才能實現將來的真正的藝術。這才是真正的「活著」，才是藝術的創造。這些話聽上去不好解釋，要從邏輯學角度來闡述，就更難懂了，因此我想直接從事實出發，與各位一探究竟。

文化的死胡同

讓我們把眼光放在日常生活中吧。今日的日本文化中，還存在許多不合理，因為落後於時代潮流的封建殘餘實在太多了。這在今天不僅成了無用之物，而且會產生諸多弊端。要是不能把它們揪出來，剔除乾淨，我們就不能真正地活得自信而富有活力。如今人們口中的「日本文化」並不是構築起來的，而是江戶末期之前產生的，而我們還習慣地認為「日本文化」特指這種文化的嫡系與其追隨者。因此，它必然會呈現出陳舊古板的封建色彩，和現代氛圍與世界性脫節。

大體來說，這套文化體系發源於室町時代，因德川幕府三百年的封建體制與鎖國政策固定下來。以歌舞音曲、茶道為開端，語言、服飾、建築等各種近代日本的生活方式，大多都是在這段時間成形的。當然，這些文化都和現在的生活脫節了，與之前奈良、平安時代的文化也有本質上的不同。我不認為它是日本文化本來的面貌，應該將這種近代的失衡潮流，當作研究日本文化變得不合理、空洞的材料，冷靜地加以觀察。

事實上，日本文化比我們想像的要特殊得多。

這是有歷史原因的。日本自古以來與大陸相鄰，並不斷地接納吸收大陸文化。那不是真正源於自身生活的、樸素而健康的文化，而是直接借用了已經成熟，甚至發展到

今日的藝術

170

極致的外來文化。

然而，日本人引進文化的方法總是不夠徹底，投機取巧。真正與新文化激烈碰撞，讓其徹底顛覆、改變我們生活的全部——我們沒有選擇這種激進危險的方法，只是裝裝樣子罷了，但日本的領導人和史學家都將這一點視作日本民族的過人之處。文化不是吃包子只吃餡不吃皮這麼簡單的事。適合的不一定是大家想要的，如果不能冷靜地一一吸收，就不能變成我們自己的東西。

有一句「漂亮話」叫「取其精華，去其糟粕」，這話從邏輯上並不成立。因為只取對自己有用的部分，就無法抓住本質。但這種思考已然成了大家的共識。在我看來，那些所謂的「糟粕」反而更值得我們去「取」。只有這樣，才能抓住真正的好東西。表面上看起來很好的，往往是沒有實際用處的皮毛，反倒是在那些被我們敬而遠之的東西裡，包含著事物的本質。若是沒有以身犯險的精神，沒有消化「糟粕」，進而達到更高水準的堅定意志，文化交流就是一紙空談。

這個道理也適用於明治以後的日本。門戶開放後，日本迅速引進了西方的近代文明，大力發展資本主義，建設軍隊，成功躋身世界強國之林。但日本人可能覺得西方科學背後的理性主義、人道主義與自由精神，沒有實際價值，就沒有認真學習。戰事一起，日本人甚至認為那些東西都是有害的糟粕，嚴令禁止，同時把以武士髮髻和日本刀為代

表的「大和魂」、「一齊斬殺」這樣神幻的口號，推上舞臺，試圖以此支撐起日本的現代戰略體制。正是這種牽強附會的不合理性，讓日本誤判了世界大局與自身的實力，走上了瘋狂的戰爭道路，最終一敗塗地。這就是在引進文化時投機取巧，只取形式，最終自食其果的典型例子。

讓我們回歸正題。正因投機取巧，只學習皮毛，地理位置得天獨厚的日本才無法真正理解大陸文化的全部，和它宏大的本質。

從地理上看，日本位於大陸的最東端，身後是無垠的太平洋。這片汪洋大海，將日本和其他世界澈底隔絕。日本雖然會接受來自大陸的各種文化，卻無法完成新陳代謝，並將其輸出。換言之，日本是一條「文化死胡同」。因此，引進的一切都會扎下根來，每次引進，就堆積在最上層。久而久之，文化就在尚未完成同化的狀態下固定、形式化了。這就是「只進不出」的文化的特殊性。

除此之外，日本還有「鎖國」這一特殊條件——死胡同的入口也被封住了。於是人們只能在這條胡同裡，不停地重複自己。久而久之，經過奇異的發酵，誕生了非常特異的「日本文化」。

其實世界各地都有一開始處於孤立狀態的種族。他們的社會固然原始，卻也以自己獨到的方式，自然發展了起來。所謂的「日本文化」具備了上述的所有條件，既是不

合理的封建遺產，又包含著大量不自然的變形。

日本文化是東方文化？

人們總喜歡把日本文化簡單歸結為東方文化。日本的確在很大程度上受到了大陸的影響，表面看的確像東方文化。然而，只要仔細觀察其文化內在，以及日本人的情感，就會意識到這種看法並不準確。

我在歐洲生活過十多年，在中國也住過五年。通過這兩段異國的生活，我切身體會到，日本和中國之間的距離，其實與日本和歐洲差不多，甚至可能更遠一些。從民眾的道德情感到審美觀，再到對飲食的喜好與人際交往的方式，日本和中國的差異大得超乎想像。我甚至覺得，兩國存在一樣的東西（比如豆腐、味噌），反而是件怪事。

旅居巴黎的時候，除了畫畫，我還學習了很久社會學和民族學知識。當時常有機會和在世界各地做研究的學者交流，也問過他們對日本的看法。很多學者對日本的印象非常好，同時也覺得日本是全世界最難懂的國家，這讓我有些意外（因為民族學是用非常科學的方法，研究各種民族生活狀態與社會的學問，所以學者們的意見是完全客觀、冷靜，不受偏見和個人喜好等因素影響的）。

比如最日常的飲食。一個吃遍了馬來西亞、中國、印度和非洲的人，居然說只有

日本的食物能讓他舉手投降。來東京的遊客一般都是在飯店吃西餐，就算吃日本菜，也

是天婦羅、壽喜鍋這種面向外國人的高檔餐食。但民族學家要做研究，就得隨當地人吃

當地最樸素、最普通的東西。他大概在鄉下的小旅館或民宅吃了點兒醃蘿蔔、燉紅薯、

蘿蔔乾、煮羊棲菜之類最普通的小菜。他說這些東西實在是難以下嚥。我們也不能因為

他不懂得味噌湯和醃蘿蔔的美味而不屑。其實日本人的飲食習慣也在變化，如今除了專

門的料理家，普通日本人反而更喜歡吃炸豬排、咖哩飯之類的東西。

專門研究音樂的學者也跟我表達過同樣的問題。爪哇的音樂他能聽懂，中國的音

樂也能讓他感動。南非和未開化的南洋小島的音樂和歐洲的截然不同，同樣能讓他感覺

到其音樂性，可日本的三味線他實在是聽不懂。直接從大陸引進的雅樂和樸素的民謠還

能聽懂，可所謂的「四疊半音樂」——小曲、都都逸、清元之類，他就完全沒有感覺。

昭和初期開始走紅的許多流行歌曲也有其特殊性，那種落魄的非音樂性曲調，外國人可

能也無法接受。

舞踊和茶道的妙處也非常難懂。人們也許覺得這些東西很受外國人追捧，可這種

「追捧」只出現在極少數的領域，外國人對其更多的是一種好奇。這些文化並不會像那

些震撼、打動我們的外國文化那樣，成為他們日常生活中的重要組成部分。他們對這一

種文化的追捧，與誇獎和服和日本女孩漂亮的性質差不了多少。這當然也是好事，可因此大肆宣傳「外國人深受感動」，只不過是藝道宗師和藝人招攬生意的策略。普通人要是當了真，就無法正確理解外國人對日本的看法，也會誤讀日本文化在世界舞臺中的位置。外國人一誇就覺得臉上有光，是沒有自信的表現，反而是對日本文化的褻瀆。

當然，無論什麼樣的文化，其實只有生活在那種文化中的人才能真正理解。可就算不能完全理解，普遍、共通的元素總歸是有的，特殊性和普遍性是同時存在的。這才是真正的文化。可惜近代的日本文化偏偏欠缺了這種普遍性，只有日本人才品味得了的特殊性實在太多，有些東西甚至連身處其中的日本人自己都不是太懂。

請大家不要誤會，我完全沒有貶低日本文化的意思。發展成這樣有其歷史的原因，而且它本身也不存在「好壞」的概念。可如果到了今天我們還放心地依賴日本文化，逃避當前需要自己解決的世界性課題，那就很成問題了。只要我們肯負起責任，不被日本文化吞噬，而是站在現代的立場上嚴肅看待，就能從其特殊性中，提取出新文化的種子。我們要批判性地看待落後於時代的事物，從與世界共通的立場出發，創造新的傳統。

接下來看看迄今為止日本藝術的真實樣貌，以及日本人自己又是如何看待它的吧。

藝術與藝道

藝道的世界

大多數人對藝術抱著莫大的誤解，他們心目中真正的藝術，以及很多被創作者冠以「藝術」之名、招搖過市的東西，大都不是藝術。

肯定有讀者會問，不是藝術那是什麼？不過是「藝道」罷了。必須將藝術和藝道明確區分開——這是我的主張，可惜沒能得到貫徹。

藝術與藝道只有一字之差，所以有人誤以為藝道是藝術的一部分，但事實並非如此，它們其實是截然不同的兩樣東西。這個本質絕不能混淆。那麼，藝術和藝道到底有什麼不同呢？

藝術即創造。藝術不能套用既有的模式，不能重複之前做過的事。別人的模式自不必說，連自我重複也萬萬不行。把昨天做過的事情再做一遍，在藝術層面沒有任何意義。我們不妨回顧一下美術史。從古埃及到今天，藝術形式始終在變化，從沒有出現過重複。每翻開一頁，呈現在眼前的都會是嶄新的面貌。也就是說，藝術必然帶有革命色彩，是作為「永恆的創造」不斷發展的。這就是藝術的本質。

今日的藝術

176

藝道正好相反。它講究的是繼承古老的模式，只有通過反覆訓練，才能達到藝道的巔峰。藝術是捨棄過去拼力創新，而藝道的首要任務就是維持傳統。先有開山鼻祖創立某個流派，接著弟子們都去模仿宗主的路數。學得越像師父，水準就越高。到了一定的水準，就可以「免許皆傳」和「得傳奧義」了，也算把固定的形式練到了家。

這種東西算得上藝術嗎？能分毫不差地臨摹出達文西的《蒙娜麗莎》或畢卡索的《格爾尼卡》，就是偉大的畫家了嗎？當然不是。一旦以臨摹成名就失去了成為藝術家的資格。這個道理應該是顯而易見的。

然而，很多人並不理解藝術與藝道的本質區別，瞧瞧那些日本畫家吧。他們會先收集一堆自己尊崇的古今大家的畫集，擺在桌邊，邊畫邊參考。這是日本畫界自古以來的習慣。畫西洋畫也是如此。我聽說過這樣一個笑話：某人向著名畫家K借了一本法國畫集，兩三個星期後，他又去拜訪那位畫家。畫家說：「你來得正好。快把畫冊還給我，我得開工了。」這是真人真事。我聽完覺得很好笑，可很多人並不覺得有什麼好奇怪的，反而認為那是鑽研藝道的精神。

藝道和宗派制度密不可分。宗派是一種嚴密的組織，為嚴格傳承相同的模式服務。我們已經在之前的章節探討過繪畫界的宗派制度，可學術界都有過宗派制度著實讓人驚愕。仔細想來，直至今日，我們仍能在學術界找到宗派制度的殘餘，那就是成為學界毒

瘤的學閥與派系。

不過，宗派制度最為根深蒂固的還是藝道。從長歌、清元的練功場就可看出。《鶴龜》、《越後獅子》這樣的老曲目，弟子要反覆訓練多年，直到能和師父唱得一模一樣。要是徒弟覺得老唱一樣的太沒意思，把曲子拉高了八度，或是在該高的地方把音調壓低，在該唱長音的時候唱切分音，認為這樣更有感覺、更有意思……定會惹得師父大發雷霆，還可能會被逐出師門，後果不堪設想。

藝道就是要牢牢記住並重複師父的一招一式。稍有偏差，就是離經叛道。師父也不能自由發揮，除宗主以外，誰也不能隨便開拓新天地。一個真正有藝術良心，又想堅持自我的人，只能選擇離開，自己開宗立派。

但這絕非易事，不是人人都能做得到的。自創流派的先決條件，是已經有了一定地位和各種意義上的力量。在藝道的歷史中，名手脫離宗派自立門戶的事也是有過的，但新的流派也會立刻固定成模式。在宗派制度下，已有流派尤其擔心新的流派在自己門下誕生，會懷著妒意百般打壓，保護自己的小世界，於是制度體系愈發周到而縝密。一旦有人主張藝術自由與獨創，他就會立刻飯碗不保，無法維持生計。

這樣的封建制度令人窒息，讓人動彈不得，未來的藝術絕不可能建立在這樣的基礎上。

「歪門邪道」才是正道

由此可見，被封建宗派制度壓制的藝道，並不具有不斷創新、向上發展的力量。

它只會不斷萎縮，逐漸形式化。每一種藝道流派，比如花柳流、清元流、觀世流等，都嚴格傳承了固定的模式。一旦有稍微偏離傳統的形式出現，人們就會說那是「歪門邪道」，大加排擠。

看到一幅新鮮風格的畫，常有人以很內行的語氣說：「那是歪門邪道。」這種說法很奇怪，因為藝術本不存在歪門邪道、名門正道之類的概念。正如我反覆強調的，藝術的本質就是否定陳舊的模式，不斷創造全新的、超乎所有人想像的東西。從這個角度看，被視作「邪道」的，反而才是「正道」，無奈日本人總認為「邪道」就是不好的、糟糕的，這是藝道的形式主義思想深入人心的結果，對藝術而言，極其不幸。

正因人們堅信原封不動地傳承流派的模式才是「正道」，才會產生「歪門邪道」這個詞。「道」字本就帶有封建色彩，像花道、書道、劍道和柔道也不例外。因此，正道必然是不自然的。

比如茶道並不是單純地喝茶。喝法不得當會被認為不成體統，要是簡化了喝法，又會被扣上「不走正道」的帽子。在普通人看來，喝個茶而已，何必正襟危坐，為遵循麻煩

的禮節手足無措。拿起茶杯喝不就行了嗎？把茶灌進肚臍眼當然是歪門邪道，可用嘴把茶水喝進胃裡，難道不是如假包換的正道嗎？在想喝茶的時候，能最快享用到茶水的方法就是正道。站在藝術的角度，等半天才能喝上一口的才是好茶，這種想法才是不可理喻。

真正的茶道專家反而灑脫。他們會告訴你，怎麼喝都行，不用在乎什麼形式。有一次，我受邀參加了里千家的茶會。宗主為人很爽快，他盤腿坐在地上說道：「隨便坐著喝就好！」我還喝了他親自點的茶。他能如此豁達豪爽，是因為身為宗主，無論做什麼，大家也不敢多言。如果人們真的達到了千利休所說的隨心所欲喝茶、點茶的境界，那第一個失業的恐怕就是宗主自己。

花道的規矩也很多，書畫古董、歌舞音曲界更是一派群魔亂舞。那些形式和規矩顯然和藝術毫無關係，這一點我在書裡反覆強調過多次，相信讀到這裡的讀者定能做出正確的判斷。

在藝術家難得一見的今天，要徹底理清藝術問題的確不易。自以為在探討藝術，卻在不知不覺中將話題變成了藝術的祕訣與練功路上的辛酸——這樣的情況屢見不鮮。

一個人會畫畫、會彈鋼琴就是藝術家。這種邏輯是大錯特錯的。更要命的是，這些人自己也總是以「藝術家」自居，自認為了不起。如今人們口中的「藝術權威」，其實大多只是藝人和工匠而已。

正因為很多人沒有理解藝道和藝術的本質區別，才無法在介紹、批評繪畫或音樂作品時，拿出明確的態度。毫無意義的爭論也因此而起。

「藝術」一詞的來歷

「藝術」這個詞並不是「土生土長」的日語詞彙，而是明治時期引進西歐近代文化時帶進國門的近代觀念。幕末思想家佐久間象山曾說：「東洋有道德，西洋有藝術。」

可見在那個時候，「藝術」還不是今天我們認為的意思，而是指學問和技術。在明治之前的江戶時代，劍道類書的書名裡也出現過「藝術」二字。藝指「武藝」，術則指「劍術」。

明治末期到大正初期，「藝術」才引申出我們今天所說的意思。

另外，「戀愛」也是明治時代，日本引進歐洲文明之後才誕生的新詞，起初帶有濃厚的基督教色彩，源於西方近代思想。因此一聽到「戀愛」，日本人就會聯想到時髦、純潔和崇高。既然「戀愛」是明治大正時期流行起來的，那麼此前日本的男情女愛又是什麼呢？日語裡有個詞叫「色事」。近松門左衛門創作的世態劇中描寫的都是男女之間的「色事」。

「戀愛」一詞流行開來，人人都開始談戀愛了。要是對人說「我在談色事哦」，對方絕

第六章
181

對會嚇一跳。因為「色事」聽上去有點「色情」的意味。如果問一個在談戀愛的人：「你是在搞色事嗎？」那就等著挨揍吧。實際上「色事」雖然不好聽，本質上卻跟「戀愛」是同一回事。做著比「色事」更醃齪淫藝的事，卻裝出「戀愛」的姿態──這樣的人滿大街都是。

探討法國繪畫史

「藝術」也是如此。把本屬職能層面的技能說成是「藝術」，就立刻讓人覺得深奧而高端，這是很荒唐的事。

就連人們眼中藝術的發祥地（這個詞也很奇怪）──法國巴黎，也不例外。

繪畫是一百多年前才升級成藝術的。是不是有點意外？「繪畫藝術」的歷史就是這麼短。

直到十八世紀，畫家都不能算藝術家，而是「畫工」，和傢俱匠人、木匠、石匠、織布工一樣，都是「工匠」。不過畫工是地位最高的工匠，會被人尊稱為「老師」，還有專門研究畫技的學院。但這種區別，與木匠比土木匠更威風差不多，並沒有本質上的差異。

那時的畫工要根據貴族的要求作畫。第五章也曾提到，好的畫工有資格出入貴族、國王、皇帝的住宅，為他們繪製肖像，或裝飾宮殿。如果畫工以藝術家自居，對藝術有

著獨到的認識，在宮殿的牆上想表達什麼就畫什麼，或是把貴族的臉畫得扭曲變形，把鼻子畫歪，還說些「這樣的畫更有意思」的話，那他會被立刻轟走。

反之，如果能把歪鼻子和塌鼻樑畫得又高又挺，把貴族畫得威嚴又端莊，就會得到他們的青睞，成為「大師」。就算在今天，相親用的照片也是要「修」的，這一修，就會讓人顯得更漂亮。生意好的照相館不是把人拍得更真，而是拍得更好看。

但貴族階級在法國大革命中被打倒，資產階級掌握了社會的主導權。畫家仰賴的貴族不是被砍掉了腦袋，就是不見了蹤影。這日子要怎麼過？他們定是一籌莫展。

不過，沒過多久，掌握了權力的資產階級就隨著近代資本主義的發展日漸富足起來，他們也繼承了貴族的奢華傳統，養成了在客廳掛畫的習慣，於是資產階級成了畫家的新主顧。可資產階級的人數遠多於貴族，主顧與畫家之間也沒有建立起以前那樣去府上作畫或是受雇於主顧的直接聯繫，於是「展覽會」這樣的市場和形式才會逐漸興起。

畫家在畫室奮力作畫，但作品不一定會有人買，他們甚至不知道畫作會被掛在什麼地方當裝飾。於是只能隨意畫些自己喜歡的東西，看得上的人自然會買。在畫作賣出去之前，畫家也不知道自己的畫會不會被人喜歡。換言之，畫家與顧客之間形成了這種資本主義色彩濃厚的、沒有人情味的交易關係。

換做以前，畫家都很清楚主顧的喜好。比如某侯爵喜歡這種色調，要討某侯爵夫

人的歡心，就要畫出那樣的感覺。可惜革命過後，他們沒法這麼做生意了。

為誰而畫？又該畫些什麼？——這是當時的畫家頭疼的問題。

後來，這個問題就變成了非畫不可的真正的畫究竟是什麼，以及繪畫到底是什麼。

畫家們若不能負起責任面對這些問題，給社會一個明確的答案，就無法畫下去。

也就是說，畫家們眼前一片黑暗，什麼都看不到。他們要與虛無對抗，靠自己的力量不斷創新。畫家們必須思考繪畫到底是什麼。這個問題註定會帶來巨大的痛苦，卻需要畫家將其視作人生價值，哪怕撞得頭破血流，也得用全身心去探究。

在克服了這種痛苦，突破了這種虛無之後，繪畫才終於昇華成了藝術。

道理其實很簡單，工匠不會考慮這些問題。比如，你請了個做門窗隔扇的工匠來，告訴他想做一扇拉門。對方肯定一口答應，然後量好尺寸回去製作，到了約定的日子帶著完成的拉門現身，卡在門檻上拉拉看是否順滑。工匠沒有任何多餘的牢騷，主顧讓做什麼，就做什麼，而且能做得分毫不差。要是碰上了一個藝術家式的工匠呢？下單後他會陷入沉思：拉門到底是什麼東西？我做拉門是為了什麼？這怎麼行。

畫家也是如此。在畫家還是「畫工」的時候，何謂繪畫、何謂藝術這樣的問題根本不存在，他們只要高效、高品質地完成主顧吩咐的工作就行了。

進入十九世紀後，繪畫成了藝術領域的問題。畫家開始追求純粹的繪畫性，進而

推動了繪畫藝術的發展。從自然主義到印象派，再到立體主義和抽象主義，從達達主義到超現實主義……畫家們就這樣肩負起了現代藝術的命運。

技術與技能

從「技巧」的角度看藝道和藝術的區別，就更顯而易見了。藝道和藝術不同，同理，「技術」和「技能」也要區分來看。

藝術的本質是技術，而藝道的本質是技能。

技術會不斷否定舊事物，創造、發現新事物。也就是說，它的本質是「革命性」，一如藝術。

更進一步來說，人類在石器時代使用的是木片、石塊這種最簡單的工具，二十世紀則有了高水準的生產技術。變化之大超乎想像。我們完全可以說人類的歷史就是技術的歷史。我們以創造精神不斷否定陳舊的技術，孕育出了新的技術。

在目光短淺的人眼中，「否定」是個散發著危險氣息的字眼，他們像怕吃虧一樣，對這個詞敬而遠之。而認為否定舊事物就是要消滅舊事物的想法太過片面，實際情況並非如此。以交通工具為例，汽車問世之後，不如它方便的轎子、人力車和馬車就自然而

然消失了。再看汽車，輕巧舒適的流線型汽車出現之後，笨重、噪音大的舊式廂型汽車就被取代了。新款汽車的生產成本降下來後，舊款自然會銷聲匿跡。

這就是技術上的「否定」。眾所周知，紡車和要用到梭子的織布機會退出歷史舞臺，是因為人們發明了自動化的紡織機械。不用掄起錘子把舊事物砸碎，只要創造出比它更便捷、更好用的新技術，舊的、落後的自然會退出歷史舞臺。

從這個角度看，技術的發展史就是否定舊技術的歷史。文明剛誕生的時候，人類用石頭製造工具，再用工具烹製食物，獵殺野獸。後來，青銅器取代了石器，鐵器又取代了青銅器。到了今天，鐵又被超高強度的鋼所取代。工具的水準不斷提升，最終發展成了精巧至極的機械。

這樣的變遷當然會影響人類的思想層面。一個人再注重傳統，再懷念《東海道五十三次》的風景，再覺得坐火車出門缺乏情調，去大阪出差或拜訪住在遠方的親戚朋友時，也不會真的把東海道的五十三個驛站走一遍，或雇一頂轎子，在路上慢慢吞吞耗費幾十天。好事之徒和怪人恐怕也不會做這種事。

坐火車好歹還有「汽笛一聲響，駛離新橋站」的情趣。後來有了速度更快，也更沒情趣的飛機，其中噴射機更是和旅行的情趣無緣。走路、坐轎出門的人感知事物的方式，必然不同於坐飛機衝入平流層的人。

無論願不願意、喜不喜歡，技術都在推動人類歷史的發展，改變人們的觀點。從人們的情感到審美觀，都會被技術徹底顛覆。

那技能又是如何？技能有著與技術截然不同的特徵。技能不會否定舊事物，不斷向前，而是反覆練習同一個動作直到掌握。我們常說的「熟能生巧」，針對的就是技能。

技術與技能的本質區別在建築領域表現得尤為明顯。要建現代化的大樓，需要由專家團隊的協助，應用最先進的新技術，在最後的成品中呈現出來。看看十年前的大樓和現在的區別就能知道，建築師會頻繁引進新技術，打造出前所未有的東西。近代的建築史，就是一場不間斷的革命。

木匠的工作就是另一回事了。觀察一下木匠師傅造日式木屋的過程，你也許會疑惑——為什麼他們能如此輕鬆地造出一棟房子來？只要告訴師傅房間要怎麼配置，玄關想做成什麼樣子，客廳想做成什麼樣就夠了。師傅會依照範本，把柱子立起來，把門檻裝好，再做一個壁龕。整個過程幾乎不用過多動腦，只要動動手，自然而然就做好了。

這是因為有傳承數百年的老規矩，他們也有一身積累多年的熟練技能。造個壁龕旁有窗戶的客廳，或茶室，對他們來說輕而易舉。但如果讓這樣一位巧手木匠去造一棟現代化

不瞭解混凝土的特性、強度和其他相關知

木匠卻傳百熟練的技能，卻沒有與新建築對應的技術。

反覆做，練出事一定能收穫令人滿意的成果，可要創新就很難做到。

能設計摩天大樓的建築師的世掌握了高水準的技術，但若對他說：「您連那麼高

大人樓都造得，我刨根壁爬柱子也沒問題吧！」就是強人所難。建築師不會做木

匠活，卻能設計出宏偉壯觀的大樓——這就是技術＝

我在探討「技藝手藝」時說過 能工巧匠做事時，靠的是長年累月訓練得來的「訣

竅」「感覺」——也就是手藝，就是技能的顛峰。

因此，人家應該明白，技能是藝道本質的道理。人們常說，「藝道要從小學起」，

正是因為藝道是一種技能，與靠頭腦記憶比起來，掌握技能的關鍵在於讓身體形成「記

憶」，練得能自然而然地用出來才好。小朋友不會去想結邏輯和道理，身心的可塑

性也較強，從小訓練，就容易練成。用訓練小狗、猴子的方法訓練小朋友，就能培

養出擁有特殊技能的專家了。

藝術是人心的問題

藝術就不一樣了，技能對它來說並不必須。即使是沒有經驗的門外漢，只要有出色的感覺和堅定的意志，也能成為藝術家。上一章介紹過的梵谷、高更就是很好的例子。

放眼今日的歐洲，從戰爭年代的壓迫感與戰後的解放感中，汲取新的靈感，中年時半路出家改行當畫家，如今揚名世界的人也不在少數。我在巴黎結交的朋友裡，就有不少這樣的人。像曾經的哲學家阿特朗、自德國逃亡而來的無業文學青年傑爾曼、詩人出身的普利恩、攝影師出身的烏貝克，還有活躍在義大利的柯波拉。柯波拉原本是記者，還來我的巴黎畫室做過採訪。這二人在戰前都沒有過畫畫的念頭，現在卻創作了各具特色的作品，成了活躍在業界前沿的藝術家。光是我的熟人裡，就有這麼多半路出家的藝術家，可想而知放眼世界這樣的人會有多少。

但是藝道界不可能出現這種情況。假設人過中年的我突然決定放棄繪畫，改行學清元或長歌，並立志成為這個領域的泰斗，那即使再全力以赴，也不可能強過任何一位師父。這一點我敢擔保。

再比如，即使有一天我突然在演技方面開了竅，強烈的靈感從天而降，又學了一年半載之後，想表演《忠臣藏》第七幕的大星由良之助，怕是也要鬧笑話吧。如果另闢蹊徑，詮釋一個不一樣的由良之助，沒準還有可能，但要效仿上一代雁治郎那樣的名角，演繹出歌舞伎式的由良之助是絕對不可能的，四十七義士看到我，恐怕都要提不起

勁兒切腹了。

又比如，我一時興起決定改行當木匠，灑水淨身後去神社虔誠地拜了一百回，抱著天大的決心做下去，恐怕也沒辦法把鉋子用好。要是有人願意，我也可以為他蓋一棟房子，但是請做好心理準備——這房子只能撐三天。要想安安心心住二三十年，那還是請普通的木匠師傅吧。他們雖然沒有天才般的靈感，卻有長久積累的經驗。

藝道和技能不能只靠心血來潮和意志力，藝術則不然。梵谷和高更早期作品的顏料塗法那麼生澀，也並不損傷作品的價值，反而讓它們變得更精彩了。我之前就說過，「藝術是決心的問題」。只要有決心，意志力就足以彌補技術的不足。因此，每個人的藝術家之路，都有可能從今天開始，從此刻開始。不過把美女畫得栩栩如生不是靠決心，而是屬於藝道與技能的範疇。

縱情用筆墨揮灑出線條，肆無忌憚地表現自己，只要你有足夠強大的意志力，就能自然而然習得新的技術。意志力越強，掌握的新技術就會越多。也許畫出來的東西不甚精巧，卻可能成為偉大的作品。反之，就算畫工再好，每天從早到晚磨練技能，畫出來的東西也有可能跟藝術不沾邊。後一種情況其實更為常見。這就是藝術的了不起與可怕之處。漂亮、精巧的東西是可以模仿、照搬的，但是從人類心靈深處噴湧而出的感動，卻沒辦法複製。做了幾十年的老木匠用鉋子加工木材的動作，著實賞心悅目，職業棒球

選手在賽場上的精湛表現，也能讓觀眾大呼暢快，然而，僅有熟練、精巧的畫作，是沒有絲毫趣味可言的。

可惜日本的藝術界權威完全不理解藝道與藝術的區別。聽聽他們怎麼稱讚畢卡索和馬諦斯這種現代繪畫大師就能明白──「他們真了不起啊！不過那些作品終究是數十年積累的產物，日本的現代藝術根本不能與之相比。」這是何等的荒唐。拿外國的權威抨擊日本努力創作的人，我尤其不能接受這樣錯誤的論調。這就叫「偏頗」。

仔細想來，畢卡索和馬諦斯都是在二三十歲時成為二十世紀的藝術大家，揚名世界的。他們哪來的「資歷」，哪來的「長年積累」？他們是靠看似外行的表現手法，革命性地顛覆了以長年累月經驗為基礎的、講究熟練度的工匠式繪畫形式，而成為我們心目中的大師的。

像畢卡索說的：「我正是靠著一天比一天畫得難看得到了救贖。」

他很清楚拘泥於積累經驗和磨練技能，會對藝術產生多大的負面影響，於是堅定地實踐了自己的理念，近期的作品更是奔放到了極致。

老練與鮮活

如前所述，藝道需要長年的積累和反覆的訓練，因此要熬到晚年才能達到「大師」的境界。也就是說，藝術以年輕和新鮮為貴，藝道則必然更尊重資歷。當然，這是一種帶有封建色彩的道德。

音曲就是個典型。也許是因為大家都很尊敬上了年紀的宗主師父，從再年輕的弟子口中也聽不到符合年紀的鮮活歌聲，他們反而會模仿老年人的沙啞嗓音，想顯得更老成些。老人是唱了幾十年嗓子才會沙啞，可年輕人硬裝出這樣的嗓音，反而成了值得鼓勵的事。書畫界與文學界也是如此。年紀輕輕卻莫名其妙地看透了人生──只有營造出這種與現實的距離感來，作品才能得到好評。人們將其稱為「枯淡」、「古雅」，奉為日本藝術的最高境界，認為只有老練和成熟才是有價值的。

老練也許有老練的好，可這種「好」僅局限於某種特定的層面。嘗遍了人生的酸甜苦辣，看破紅塵，失去了鮮活的生命力的枯槁老人，應該會很有共鳴。可是，這並不能打動那些正要大展拳腳，滿懷激情的人。

現代藝術中少不了青春氣息。「年紀這麼大，竟還能畫出如此青春洋溢的作品」，反而應該成為一種讚賞。老年的畢卡索還能創作出鮮活的作品，就是很好的例子。

以宗派制度為基礎的藝道，還很講究「神祕主義」。明明沒什麼大不了的東西，卻要包裝成奧義、精粹和祕技，甚至還要搬出「祕笈」來嚇唬人，以維持自身的權威。只

日本式道德

有藝道這樣也就罷了，可如今的日本藝術界都被這種神祕主義所籠罩，教人唏噓不已。藝術被神祕化，被宣傳成極其高深、凡人難以觸及的東西，都是「專家」們的功勞。這就是藝道時代的遺風。

我要告訴大家的是，藝術沒什麼大不了。它雖由人類的精神創造，卻如同路邊的小石頭一樣，所見即所在。只要懷著一顆真誠的心去看，世上就沒有比藝術更易懂的東西。

我從各個角度對藝術與藝道的本質區別，進行了一番探討，想必大家已經明白它們是截然不同的。然而，如今藝術界的專家大都混淆了兩者的概念。他們對藝術品頭論足的時候，始終無法擺脫模糊不清的、半封建性的藝道論調。無論是誇獎還是批評，參照的都是藝道的標準（站在藝術的立場上看，這樣的標準極其荒唐），使用的也都是只適用於藝道的字眼，正如我舉的例子那樣。所以，關於藝術的討論沒有絲毫進展。更糟糕的是，很多人喜歡擺專家的架子，把自己的觀點強加於人，普通人就更加不知所措了。

謙讓的美德

我一直在批判日本人的藝術觀，而歸根結柢，問題的根源在於近代日本人的性格，也就是日本式道德。

二戰後，封建舊制度和其道德標準一起遭到了否定，一時間甚至有土崩瓦解的架勢，但沒過多久就改頭換面，神不知鬼不覺地捲土重來了。為什麼付出了巨大的代價，受到了徹底批判的道德會如此頑固，能如此輕易復辟？只能說明人們的精神源頭，並沒有完成真正意義上的革新。

人類的本性不會隨時代的變遷輕易改變。在深入骨髓的封建氛圍中長大的人，即使會對戰爭的失敗和制度的缺陷做出反省，落伍的喜好與趨炎附勢的本性也絕不會在一朝一夕間連根剷除。因此，社會各行各業依然盤踞著負隅頑抗的反時代情緒。稍不留神，還會任它一點點滲透到表層，蔓延開來。一些人口口聲聲說制度已經變了，現在日本奉行的是民主主義，可思想的根基沒有任何變化，各行各業的混亂自然不可避免。當然，並不是每個人都在刻意敷衍或走偏，無奈有些東西早已化作我們的血肉，以致自己都無法意識到它們的存在，要徹底摒棄更是難上加難。

讓我們觀察一下「日本式性格」。在我們的情感中被理所當然忽視的，那些被視作

優點而讓人安心的東西，才更需要探討和警惕。因為讓我們的精神變得懈怠、失去活力的不幸原因，就潛藏其中。

「謙虛」和「謙讓」都是生活中的常見字。它們極具日本特色，也是所謂的「美德」，「稻子長得越好，稻穗垂得越低」這樣的俗語，也被視作人生的法則。我從小受著這樣的教育，被灌輸了「不管三七二十一，先把頭低下」的觀念。要是堅持自己的意見，會立刻遭到來自四面八方的阻力，也會在不知不覺中樹敵。只要低頭，批評與災難就會無礙地從頭頂飄過。自封建時代起，這種處世格言就以人生法則的形式，流傳了下來（看看被警察批評的司機是什麼反應就可知道）。

日本人的確很少主張自己的意見。背地裡倒是常會發牢騷。

低頭說句「我怎麼行」，再撓撓根本不癢的腦袋，傻笑幾聲。「小氣鬼某某是也！」闊氣的花花公子會如此寒暄。女人會以「我這樣的醜八怪」自謙，還有人會一本正經地把自己的妻子和孩子說成「賤內」和「犬子」，真是讓人感動到落淚的謙虛。光看這些，也許會覺得這是一種幽默，可事情沒這麼單純。除了靠這類「八字」語言逃避責任，更糟糕的是用這些話安撫對方，甚至巧妙地為自己牟利。

以謙虛為擋箭牌，背地裡動壞腦筋的情況，不勝枚舉。想必各位讀者也深受其害，同時有意無意地當過加害者，所以不用我多做解釋，大家應該就能理解。

對掌權者無條件地低頭，和封建時代的平民百姓見到列隊出行的大名要跪地磕頭是一回事。只要低頭，就太平無事。直到今天，源自封建時代的避禍心理依然根深蒂固。

日本人慣於扼殺自我，以低眉順眼的姿態消極地活著──這樣的習慣已經成了綿延數百年的傳統，甚至愈演愈烈。

還沒把一幅畫看清楚，就下意識地開口誇道：「是某某老師的作品嗎？太棒了！」

一聽說眼前的作品是傑作，即使完全不懂，也要裝出一副大受感動的樣子。口口聲聲說「新式繪畫都是騙人的東西」，一看到畢卡索、布拉克這種正當紅的外國現代藝術大師，就會立刻換上一張謙虛的面孔，甚至藉此給出一番「年輕人可得好好反省」的說教。

·只要有外國創作者來訪，無論名氣大小，都會發生令人啼笑皆非的事。他們最近甚至根據時代氛圍的變遷，調轉了槍頭。對上點頭哈腰，對下欺凌弱小的小官吏習性和其他恬不知恥的行為，都隱藏在謙讓和謙虛的美名之後，讓人難以忍受。

這種事寫多少頁怕都寫不完。

大膽說「我來做」

我認為，謙虛絕不是在別人面前壓抑自我，讓自己顯得低人一等，而是負責任地

堅持自己的觀點。我們不是要對掌權者或其他人謙虛，而是要對自己謙虛。

我要以身作則，澈底粉碎這種陋習的偽善與無趣。我要大聲宣布「我才是藝術家」、「我超越了畢卡索」，讓那些所謂的「謙虛人士」瞠目結舌。不過他們發完愣後，一定會依照慣例冷笑幾聲。

他們會同情我：「什麼都不懂的蠢貨還真多，你這麼說也不會有人相信，反而會被人嘲笑，到時候吃虧的是你自己。想在日本混出頭，就得會拍馬屁，在人前老老實實地把頭低下來，應付過去就行了。這樣才能受人愛戴和追捧。」還會有人好言相勸：「在日本說這種話的人是混不出來的，我沒見過靠這樣成功的。日本就是這樣一個國家。」

確實如此，瞧瞧現在日本的權威人士就知道了。在名正言順或有人贊同的時候，他們會天真到把真心話都說出來。可是一碰上與自己相關，或是要靠一己之力去保護的東西，也就是必須負起責任孤軍奮戰的情況（其實我們時時刻刻都在面對這樣的問題），他們就變得格外「謙虛」，一言不發。

可偏偏就是這種在需要負責任時反而退縮的人，只要耐心等待，就能成為權威，成為一流人物。真是個「樂觀」的國家。

在日式道德體系中，「單打獨鬥」不是一件好事。即使你的觀點再正確，靠一己之力也絕對無法成功。而且在大多數人看來，無法成功就必然是不道德的。難怪日本會有

「槍打出頭鳥」的文化了。大家都不敢自己做，不敢當先鋒，不敢堅持自我。

因此，日本文化中找不到「責任」的所在。這著實是一樁怪事。許多文化人在戰爭期間表現得十分悲壯，看似勇敢地承攬起了「聖戰」的責任，可戰爭一結束，就立馬把責任撇得乾乾淨淨，好像從一開始就是反戰人士——這種氛圍實在令人驚異。把祖國引上滅亡之路，卻不用負分毫責任，真是體面過人。更過分的是，這群人在戰後依然「謙虛」地坐在權威的寶座上。姑且不論他們有沒有為戰爭出過一分力，這種不談自身的責任，只聊文化的行為著實可疑。

以謙虛為美德，把「小人不才」掛在嘴邊，所有事都無法起步。人們常說，日本要以文化立國，這就是所謂的名正言順，所以誰都把它掛在嘴邊。緊接著還會得出日本一定要有自己的傑出文化人與藝術家這樣的結論。但這句話只是泛泛而談，在以謙讓為美德的國度，絕不會有人主動舉手說「我會成為日本的傑出藝術家」。「文化立國」的確很動聽，可人人都在推卸逃避責任，這就導致了長期以來的職責不明。

不要再說「彼此彼此」和「大家一起做」這樣的話。不要盼著「別人做」，而要高聲宣布「我來做」。「現在還不行，但有朝一日一定可以」、「慢慢來」這種話乍看誠實，本質上也是敷衍。每一個瞬間都應該徹底做到「此時此刻，我就是這樣」。現在沒有的東西，就永遠都不會有——這就是我的哲學。反過來說，將來會有的東西，現在必然也

已存在。正因為如此，我才可以在「現在」承擔對「將來」的責任。

於是，我坦坦蕩蕩地宣布「我已經超越了畢卡索」，讓那群低三下四的知識分子氣得跳腳去吧。就算有人奚落：「狂妄自大的傢伙！」我也不會受到傷害。他們必須意識到，這樣反而是在傷害他們自己。

公開聲明「我是怎麼樣的人」不但沒有好處，反而會帶來許多麻煩，尤其是在日本這個國家，自己不說，讓別人說才是成為權威的必要條件。擅長引導他人說出自己所想的高手實在太多，以致自己說的反而沒人相信（這明明應該是最可信的），還會招來反感與嘲笑。人們盼著你摔倒，等著看笑話。「日本特色」在這些方面體現得尤為明顯。

公開聲明是一種承諾。一旦宣布「我才是真正的藝術家」，由此招致的後果便只能由自己承受。什麼都不說當然不會遭殃。然而，我們有時必須把自己逼入絕境。宣布了就要徹底、決絕地負起責任。說過的話越大，要負的責任就越重。

如果沒能負起這份責任，就會淪為笑柄，變成人們眼裡的傻瓜，失去社會信譽。

我們當然不能給自己找台階下，認為大家都這樣，那我也應付一下就好了。想依靠他人，尋求他人的同情更是痴心妄想。我們必須對自己說過的話百分百負責，這樣一來就自然不會驕傲自滿了。

不僅不能自滿，還要深刻地自我批判，也就是要做到對自己足夠謙虛。日本人對

「謙虛」存在誤解，以為「謙虛」是針對他人的，是一種教養，因此往往嘴上說著「哪裡哪裡，我哪有這麼了不起」，心裡卻驕傲得不得了，否則就是卑躬屈膝到了極點。所以，我們應該拼命讓自己變得更強大、更敏銳，負起責任解決問題。如前所述，壓抑自我、低頭哈腰的「謙虛」不是美德，而是百無一用的劣根性。無奈已經失效的封建時代的道德意識仍然根深蒂固。

無論何事，無論好壞，都應該勇於上前，負起責任。沒有這樣的態度，社會就無法進步。

孤身一人衝出去

然而，衝上前去負起自己的責任絕非易事，因此人們才會把「總有人得做」和「時候到了我就會做的」之類的話，掛在嘴邊，卻沒人願意衝在時代的前端，靠自己的信念行事。這的確是其他地方很少見的日本的特殊性。

二戰剛結束時，日本畫壇仍被戰前和戰時的氛圍籠罩，死氣沉沉，放眼望去灰濛濛一片。那是一個無比荒唐的時代，前後左右，空無一物。當時我認為，要是不以身作

則，衝出這種陰霾，藝術就不可能有明天，於是投稿了一篇頗具挑釁意味的藝術宣言。

宣言第一句話是「繪畫的石器時代結束了——真正的繪畫從我開始」。文章見報前，一位前記者看了我的稿子，勸說道：「把這種東西登出來問題可就嚴重了！你是不瞭解日本這個國家。聽我一句勸吧，這種文章別發表了。你趕緊給報社打電話，把文章撤回來。這東西一見報，你就完蛋了。你就像獨自一人從戰壕衝到前線陣地的士兵一樣，會被立刻打死的。我說這些是為了你好，趕緊把文章撤回來吧！」

我理解他的一片苦心。可要是沒有人邁出第一步，就無法打破這死氣沉沉的氛圍。而這個「第一人」，就是已經邁開步子的我。要是現在退縮，那社會依然不會有任何改觀（至少現在不會有）——情況固然令人絕望，可我還是發表了這份宣言（《讀賣新聞》，一九四七年八月二十五日）。

我反倒勸慰起了那位前記者。結果他深受感動，向我鄭重承諾：「我不想跟你一起衝出去送死，但我站在你這邊。我一定會掩護你的！」他握了握我的手，告辭離去。

可惜我一直沒等到他的掩護。

我還遇到過一件很有象徵意義的事。

事情發生在我當兵的時候。一天，我在中國漢口看見住在那裡的日本孩子拿著棍子打架。當時是軍國主義的全盛時期，漢口又位於前線，日本孩子玩打打殺殺的遊戲也

第六章
201

沒什麼奇怪。那他們的敵人是誰呢？我定晴一看，原來是個金髮的俄國男孩。日本孩子聚在一起，朝孤身一人的金髮男孩逼去，卻沒有一個人離開隊伍直接向他衝去。大家肩貼著肩，死守著戰線。看兩邊的人往前挪多少，自己就往前挪多少。

金髮男孩的個子很高。他雙腳開立，獨自面對步步緊逼的敵人。眼看著他們離自己越來越近，他猛地往前跨了一步。說時遲那時快，日本孩子立刻散開，逃向了四面八方。拉開一定的距離，確保了自身的安全之後，他們又慢慢聚集起來，肩並著肩，嚷嚷著：「怕什麼，怕什麼，弄死他！」於是他們開始重複之前的動作，慢慢往前挪，可還是沒有一個人主動衝出隊列。

到頭來，這場群架不了了之。但這件事給我留下了深刻的印象，因為它和當時日本瘋狂宣傳並引以為傲的「日本男兒」形象完全相反。我們雖不能因為這件事就斷定日本的孩子都這麼窩囊，可這的確凸顯了「日本國民性」的一個側面。

在孤立無援的狀態下，與舊權威長期奮戰時，我總會絕望地想到造成這種情況的社會背景。私下與他們單獨見面，親密交談時就會發現他們其實很純真，很有激情，甚至會說「這是必須要做的。我們就缺你這樣的人！」這樣的話。可是向全社會積極呼籲，主動聲援我的人又有多少呢？在我得到公認之前，他們恐怕絕不會冒險發言，只會極其誠實、謙虛地等待時機。

你大喊一聲：「讓我們衝！」然後衝上競技場，回過神來才發現，真正衝到場地中間的，就自己一個。豈有此理！可事已至此，那就只能孤軍奮戰了。就在你和前方廝殺時，一支冷箭從意想不到的方向射出來，把你打翻在地。一隻腳從你的後方——只可能有友軍存在的地方悄悄伸過來，把你絆倒。這難道就是所謂的「日本精神」嗎？今後的人，絕對不要因為這種荒唐而氣餒。

卑躬屈膝

一九五三年，我在巴黎和紐約舉辦了個人畫展，出發前在國內辦了一場講演會。

聊著聊著，一位聽眾問道：「您覺得這次出國會有什麼收穫呢？」我回答：「我不是去收穫的，而是去給予的。」這句話引發了全場的哄笑。認真的回答被人當成玩笑，這讓我很生氣。這種堅信出國就是要把外國的新鮮事物帶回來的慣性思維，是文明開化後產生的自卑感。那今天的年輕人又是怎樣做的呢？

在我看來，這種自卑感依然影響著今日的年輕一代。如今出國已經不是什麼稀罕事了，可一見到剛回國的人，大家還是會問：「那邊有什麼新動向嗎？現代藝術會朝什麼方向發展啊？」

我們生活在這樣進退兩難的現實之中。為什麼不能像關心國際潮流那樣，認真思考、敏銳感知日本現實積極或消極的不同方面呢？

關於這點，畫家和文化界人士也要負一定的責任。因為他們一去歐洲，就會照搬那邊現成的知識和流行形式，再把所謂的「旅歐作品」帶回國炫耀一番，於是誤導了普通人。然而，正如我反覆強調的那樣，藝術絕無固定模式，最要緊的是時刻面對現實。只將與自己沒有直接利害關係的「那裡」視為現實，覺得自己「這裡」什麼也沒有的態度，是無法誕生藝術的。我們的現實就在這裡——只存在於我們身處的地方。所以應該反其道而行，把鮮活的氣息從這裡帶去那裡，讓它與性質不同的東西碰撞出火花。只有這樣，才能真正理解世界的、屬於今日的問題。

我帶去外國「碰撞」的作品，就是我在二戰結束後的幾年裡孤立無援、艱苦奮鬥的現實，是這段經歷的記錄。作品上當然沾染著今日日本所特有的味道。歐美人也許很難理解這種特殊的味道，但它非常重要（歐美自然也有歐美的味道，只有親身生活在當地的人才能真正懂得。無奈日本所謂的文化人與知識分子對這種現象做出了極其荒唐的解釋，認為正因為難懂才具有高尚可貴的藝術性）。我們應該把在日本的土地上奮力戰鬥過，沾了一身泥巴的東西，原原本本地展現在外國人面前，勇敢把刀舉過頭頂。再卯足勁用力砍上一兩次。雖不知道這是否能在對方的地盤上，劈出條裂縫來，但過程比結

果更重要。我們必須去砍，一次又一次地砍。否則自己和別人都不會有進步。

我想以明確的態度告訴大家，還是有日本人會鼓起勇氣去外國「給予」的。連我自己都覺得這種精神相當可嘉，而那些哄笑只體現了深入骨髓的自卑感，著實不足掛齒。

我這次的發言成了一樁奇聞趣事，至今仍為人津津樂道。他們說「這就是岡本的風格！」像我的專利一樣，真是遺憾。為什麼大家不會產生和我一樣的想法呢？我們能給予的東西也許不如收穫的多，但重要的不在於多少。不懷著給予的心態去碰撞，就不可能真正理解「那裡」。這也是日本文化引進時的致命弱點。去給予，並不等於驕傲自滿，而是一種極其冷靜、包容而堅定的態度。

「連外國人都讚不絕口」

日本文化人的崇洋媚外已經到了無可救藥的地步，過分地吹捧外國，貶低日本。

可是吹噓「日式美」的了不起，特意搬出古老陳舊的「美」的形式的，也是他們。他們沒有自我，只是照搬外國的流行，盲目跟風。有時又會說「日本人學外國也學不像」，或者「日本有日本的東西」……對新事物持否定態度。這都是自卑的體現，甚至可說是現代日本人的一種精神疾病。

簡單地把「日式」和「西式」區分開是有問題的。我們的確生活在「日本」的現實之中，但這種現實不是一成不變的。

令人匪夷所思的是，越是國粹主義者，就越是喜歡在宣揚日本的優點時，把「連外國人都讚不絕口」當論據。這也是自卑感的體現。如之前所述，外國人的褒獎多從單純的鑑賞者角度出發，是受好奇心驅使的。對我們來說，這樣的誇獎並不重要。況且，讓外國人讚不絕口的「日式美」，往往都是過去的東西，而不是當今用心創造的東西，這一點請大家謹記。

外國人的鑑賞能力的確是有目共睹的。好比現在外國遊客來日本後必去日光市，而日光市的成名，要拜德國人布林克曼和摩斯博士所賜。曾一度被視為廢紙的浮世繪，還有那些一度無人問津的佛像，也在得到了費諾羅薩等外國人的認可之後，漸漸升級為人們心目中的高級藝術品（明治初年，奈良的東大寺和興福寺的五重塔都掛牌出售了，標價分別為五百日元和五十日元左右，最後竟沒有找到買家）。近年來，桂離宮也是因為被布魯諾・陶特誇讚一番之後，才受到了大眾的矚目。

外國人所發現的「日式美」，和日本傳統意義上的「日式美」終究不是一回事，那畢竟是外來者眼中的美。在鑑賞日式美的方面，日本人反而在走下坡路，直到今天也沒改變。

日本人有過在外國人的啟發下，從全新的角度重新認識日本傳統的經驗。這雖不是壞事，但完全依照國外標準是非常危險的行為。因為能讓外國人眼前一亮，吸引他們的東西，都是新奇的異國情調的美。換言之，正因為那些美很特殊，外國人才會有興趣去追求。

被外國標準喚醒的「日式美」，大多具有他們眼中的異國情調。這與我們今天在政治、經濟和其他所有日常生活中實際擔負的，或是必須去擔負的世界性職責，以及圍繞這些職責所產生的喜怒哀樂沒有任何關聯，變成了某種特殊興趣的關注對象。

外國人之所以對「日式美」讚嘆不已，是因為這種美的形式是他們從未見過的全新的發現。對他們來說，這樣的發現的確能轉化成實際的養分，可對我們來說就是另一回事了。生物必須不斷攝取外界新鮮的物質，完成新陳代謝，否則就會受到自己的代謝物的毒害和反噬。同理，我們也要批判、超越自己，積極吸收不同以往的新生事物，否則就會陷入無可救藥的頹勢中。現在可不是為外國人的誇獎而自滿、走回頭路的時候。

無論外國人對日本古典的認可是有意的還是無意的，這種認可都會阻礙我們前進的腳步，將我們捆綁在老舊過時的東西上。認識不到這一點，只單純為外國人說的話而驕傲是萬萬要不得的。

所謂的「某某風格」

外國人來到日本之後，常會感慨為什麼日本總想著模仿歐美，日本明明有這麼出色的傳統美。舉個日常生活中的例子，他們會對日本女孩提出這種聽起來很有道理的意見：「穿和服的日本女孩是多麼優雅啊，真是太美了。她們為什麼要拋棄那麼漂亮的和服，換上和日本人一點兒都不相稱的洋裝呢？真可惜啊！」

在接受這種意見之前，我們有必要揣摩一下他們的心理。除了一部分知識分子，普通歐美人腦海中的「日本」是什麼樣子呢？穿著振袖和服的女孩撐著紙傘優雅站立，遠處是富士山和盛開的櫻花，或是開滿菖蒲的池塘，還有小巧的拱橋和紅色的鳥居。這都是大量出口外國的廉價日本商品（比如卷軸和陶器）上描繪著的日本。雖然現在的年輕一代正在努力向世界展示日本的真正面貌，可惜遠遠不夠消弭這種誤解。

因此，外國遊客來日本之後，往往希望看到這種心目中的日本風光，日本人也會迎合外國人的心理，引導他們去能看到這種景色的地方，再準備一些描繪著富士山的畫框和穿著和服的日本人偶當伴手禮。這雖不是壞事，可那些符號並不代表現在的日本，更不能代表未來的日本。

不把當下的現實真實地展示，而是一味迎合，只以過去理想的東西為賣點，這對

我們的文化而言，是莫大的屈辱。僅僅是觀光和伴手禮也就罷了，如果文化和藝術也套

用這個模式，那就極其致命了。

日本明明完成了完全順應時代潮流的現代化，可總有外國人要不負責任地批判一

番，這時我總會如此反駁：

「你們為日本優美的古典傳統一點點流失而可惜，可你們不也用工業革命和悲慘的

市民革命推翻了優雅華美的傳統文化嗎？你們不也在傳統的屍骸上構築起了現代世界和

現代文化嗎？」

「法國、英國、美國，都以『發達國家』的姿態占據著文化的優勢地位，這是因為

他們動了一次大手術，切除了陳舊的習俗與傳統。今時今日，純粹的『法國式』或『英

國式』文化風俗已經完全消失。即使是在藝術領域，非歐洲、非法國元素的強力注入，

也澈底顛覆了固化的古老傳統。正因為如此，世界性的現代藝術才得以成型。」

「這是你們自己走過的路，又憑什麼批判日本的現代化呢？為什麼日本非得被關進

民族學的博物館，被塞進動物園的牢籠中，保留數世紀前的舊風俗，以滿足你們的好

奇心呢？」

如此一來，外國人就啞口無言了。迄今為止，還從沒有人對我的反擊給出過明確

有力的回擊。對他們來說，日本終究是「事不關己」的外國。就算出發點是真誠的，他

們說話時又負了多少責任呢？

不過我也理解外國遊客的心情。日本人偶爾去一趟京都奈良，也是想品味一下古都特有的風情不是嗎？這是人之常情。我們都想看自己腦中勾勒已久的景色。誰想在背靠東山、毗鄰鴨川的地方，看到破破爛爛的混凝土小樓呢？要是車站附近淨是擺著咖喱飯和中式麵條的櫥窗，還有穿著褲子的女孩吆喝「走過路過不要錯過」，遊客肯定會感到幻滅，心想：要是招攬客人的女孩穿的是有京都風味的和服，再圍一條圍裙，操著一口京都腔嬌滴滴地說一句「歡迎光臨」，該多有意境啊。

但我們要對這種風格類的事物保持警惕。上面這些話不負責任的遊客隨便說說可以，對實際生活在那裡的人沒有任何意義，實際上是種挑剔的態度。

大家不妨設想，如果京都還保留著千年之前的王朝風俗，沒有通電車，街上也沒有汽車，公卿小姐都坐著風雅的牛車，慢慢吞吞地挪動，那遊客肯定會覺得很有意思。可一年辦一兩次這樣的慶典活動也就罷了，現在已經是用核能發電的時代，正常人怎麼能過這種日子呢。所以，無論古板和任性的遊客如何為傳統的流逝扼腕嘆息（當然，哀嘆是他們的自由），京都也好，奈良也罷，全日本都會不斷地改變，也必須做出改變。

外國人的不滿與所謂的忠告也是一樣的道理。他們千里迢迢跑來日本，就是想看富士山、櫻花、藝伎……還有穿著和服、腳踩木屐、撐著紙傘、慢悠悠走在橋上的女孩。

然而，實際展現在他們眼前的是普普通通的高樓大廈，走在街上的是穿著土氣洋裝、快步行走的女孩。怎麼和旅遊指南上說的不一樣啊！遊客們自是大失所望。

遊客在日本待不了多久，他們怎麼說都無關痛癢。可我們日本人不能被外國遊客牽著鼻子走，把振興日本文化這件事拋之腦後，把日本打造成脫離現實的旅遊紀念品。

可是在文化領域，這種顯而易見的錯誤竟然大行其道。

「日本有傳統的日本美，我們必須把這種美保護起來。現代藝術什麼的，都是對外國的模仿！」就是諸如此類的論調。我要大膽提議，不妨讓這群傳統主義者自己把髮髻重新紮起來，以示表彰。

不能認為傳統是屬於過去的東西就放鬆懈怠。傳統需要生活在當下的我們重新創造，這就意味著不斷的否定和超越。這話聽上去像是悖論，在邏輯上卻無可辯駁。

其實傳統和藝術一樣，只有不斷否定過去，才能煥發出活力。如果認為傳統只屬於過去，而不去承擔自己的責任，一味依賴傳統，就等於把傳統「古董化」，扼殺了它的生命力。極端的傳統主義者橫行於世，在極大程度上妨礙了年輕人揮灑熱情。到了今日，我們必須懷著強烈的超現代意識，根除錯誤的傳統意識，主動負起自己的責任，創造出全新的文化。

今日的藝術

今日の芸術 —— 時代を創造するものは誰か

作者	岡本太郎
譯者	曹逸冰
總編輯	周易正
責任編輯	蔡鈺淩
封面設計	林秦華
版型設計	林昕怡
行銷企劃	毛志翔、陳姿華
印刷	釉川印刷

定價　　　360 元
ISBN　　　978-986-99457-0-7
2020 年 10 月 初版一刷
版權所有・翻印必究

出版者　　行人文化實驗室（行人股份有限公司）
發行人　　廖美立
地址　　　10074 台北市中正區南昌路一段 49 號 2 樓
電話　　　+886-2-37652655
傳真　　　+886-2-37652660
網址　　　http://flaneur.tw/

總經銷　　大和書報圖書股份有限公司
電話　　　+886-2-8990-2588

今日的藝術 / 岡本太郎作；曹逸冰譯 . -- 初版 . --
臺北市 : 行人文化實驗室 , 2020.10
212 面；14.8 x 21 公分

譯自：今日の芸術：時代を創造するものは誰か
ISBN 978-986-99457-0-7(平裝)

1. 藝術

900　　　　　　　　　　　　109013575

國家圖書館出版品預行編目資料

Kyo No Geijutsu - Zidai Wo Souzousuru Mono Wa Dareka
Copyright © 1999 by Taro Okamoto
Originally published in Japan in 1999 by Kobunsha Co., Ltd.
Complex Chinese translation rights arranged with Kobunsha Co., Ltd., through jia-xi
books co., ltd., Taiwan, R.O.C.
Complex Chinese Translation copyright (c) 2020 by Flaneur Co., Ltd.